U0368342

色 彩 构 成

洪春英 主 编

奚 纯 杨天明 刘 耘 副主编

清华大学出版社
北 京

内 容 简 介

色彩构成是现代艺术设计的基础理论之一，是视觉艺术和设计学科必备的知识体系和内容，也是高等艺术教育结构中重要的专业基础课程之一，对拓展学生专业艺术视野、启迪设计灵感、培育创新意识具有重要作用。

本书以"注重基础、多维立体"为核心，基于"体系化、立体化"的教学理念，以精品课程建设为基础，构建优质教学资源共建共享、开放立体的教材应用模式。本书既强调本学科的基础理论、基本知识和基本技能技巧，又注意在理论和实践结合上开拓创新，激发、培养学生的创新能力。本书采用了大量的知识结构图、学习导图和案例分析，突出了知识性、实践性、应用性的特点，适合培养应用型人才。

本书可以作为高等学校本科及专科视觉传达、产品设计、环境艺术设计、服装与服饰设计、数字媒体艺术、纤维艺术设计、染织艺术设计、装饰艺术设计、陶瓷艺术设计等艺术设计专业的基础课教材，也可以作为各类成人高等教育教学用书以及相关人才培训教材和自学用书。

本书封面贴有清华大学出版社防伪标签，无标签者不得销售。

版权所有，侵权必究。举报：010-62782989，beiqinquan@tup.tsinghua.edu.cn。

图书在版编目(CIP)数据

色彩构成 / 洪春英主编. —北京：清华大学出版社，2021.1(2025.1重印)

ISBN 978-7-302-56891-9

Ⅰ. ①色⋯ Ⅱ. ①洪⋯ Ⅲ. ①色彩学—高等学校—教材 Ⅳ. ①J063

中国版本图书馆CIP数据核字(2020)第226735号

责任编辑：陈冬梅
封面设计：李 坤
责任校对：吴春华
责任印制：丛怀宇

出版发行：清华大学出版社

网　　址：https://www.tup.com.cn, https://www.wqxuetang.com
地　　址：北京清华大学学研大厦A座　　邮　　编：100084
社 总 机：010-83470000　　邮　　购：010-62786544
投稿与读者服务：010-62776969, c-service@tup.tsinghua.edu.cn
质量反馈：010-62772015, zhiliang@tup.tsinghua.edu.cn
课件下载：https://www.tup.com.cn, 010-62791865

印 装 者：三河市龙大印装有限公司
经　　销：全国新华书店
开　　本：185mm×260mm　　**印　　张：**10.75　　**字　　数：**260千字
版　　次：2021年1月第1版　　**印　　次：**2025年1月第6次印刷
定　　价：48.00元

产品编号：081585-01

受惠于太阳，色彩为人类及世间万物构筑了一个生机勃勃的世界。在阳光沐浴下，丛林、沙漠、城市、乡村、大海、山峦……显现出各种美妙的姿态。我们人类处理外部世界的大量信息多具有视觉特征，而这些信息的展现更是异彩纷呈。

色彩，是一种自然现象，是大自然特有的相貌，也是大自然重要的组成部分。灿烂的阳光、辽阔的大海、荒凉的沙漠、无际的草原，每一样都是色彩的演绎。

色彩，存在于人类衣、食、住、行的各个方面。不论是视觉、听觉还是嗅觉，我们都会有色彩的体验和感受。服装、饰品、美食、生活环境、家居产品等领域中的色彩要素，已经成为一种流行、一种时尚。

色彩，成为人类抒发情感的方式和手段。诗歌、绘画、电影、电视等艺术形式，都会运用色彩进行表达。

色彩，是人类的一种生理现象，是重要的心理体验，是我们身体的一部分。只要我们睁开眼睛、认识形象，甚至是思考情感，都会有色彩因素的存在。

色彩，更是人类认识和改造世界的方法，使传统意义上的"色素"插上了时代的翅膀。科学研究色彩，揭示了天是蓝色的、草是绿色的、玫瑰花是红色的之原因；染料与激光是如何关联的；为什么有机色素能开发出消炎抗癌的药物；怎样利用稀土元素增加颜色的绚丽；在液晶、等离子体、冲印设备等媒介中怎样实现光色的显示；如何应用色彩开发各种光敏信息材料、智能材料等。

色彩无处不在，色彩存在于物理学、化学、天文学、光学、地质学、植物学、动物学、人类生物学、语言学、社会学、艺术学等众多学科领域。这些学科，从不同的侧面解释了色彩，也反映出色彩对于人类生活的重要性。

那么，究竟什么是色彩？色彩是如何产生的？我们的世界是如何变得如此绚丽多彩的？我们应该怎样从本质特征上去认识这个色彩世界？另外，在我们进行艺术设计创作的过程中，色彩的应用和搭配方案也同样是千变万化的。这期间，是哪些因素在促成这种多姿多彩的变换？我们应该怎样去掌握并驾驭色彩的这些变化规律？如何能够得心应手地不断展示出自己的色彩创新设计？这些就是我们这门课程要逐步探讨、学习、实践的内容。

色彩学，涉及了物理、生理、心理、艺术学、美学、材料学、计算机科学以及社会学、关系学、市场学等众多学科的知识，是专业学习、艺术创作的工具和基础。所以，对于色彩原理的掌握，理性的思维研讨与实践的认知训练是密不可分的。在学习色彩学这门课的过程中，我们注重原理讲授与实践训练课题的有机结合，增加体验感受。这样，在色彩的世界里徜徉，我们更像是一个旅行者，沿途我们会采集到众多心

仪的景象，欣赏到世界的多姿多彩。

色彩认知

色彩认知的基础
色彩认知的内容

色彩的概念；色彩的产生；我们应该如何应用色彩；关于自然色彩、艺术色彩、设计色彩的基本知识。

色彩体系

色彩混合
表色体系

了解色彩的种类及形成规律；色彩混合的基本原理、科学系统的色彩体系。

色彩属性

色彩的物理属性
色彩的心理属性

从色相、明度、纯度、冷暖、远近、轻重等方面认识色彩，使学生对色彩的认识更理性。

色彩形象

具象的色彩形象
抽象的色彩形象

掌握具象色彩形象和抽象色彩形象的创意、思路和表现方法。

色彩原理

用色彩表现情感，表达自己的主客观感受、情感观点等。引导学生大胆创新、扩展和强化创意的理念。

色彩同感
色彩联想
色彩意象

色彩意象

色彩对比
色彩调和
色彩构成

理解和掌握不同色彩的关系、构成原理和视觉效果。丰富和拓展色彩应用手段和表现方法。

色彩行为

掌握将素材进行分析、分解、概括、组合、重构的再创造过程和思维。

色彩采集
色彩分析
色彩解构

色彩采集

空间色彩应用
数字色彩应用
产品色彩应用

采用案例分析教学，使学生将理论与设计应用联系起来，为今后的设计创造打下基础。

色彩应用

前 言

习近平总书记在中国共产党第二十次全国代表大会上的报告中明确指出，要办好人民满意的教育，全面贯彻党的教育方针，落实立德树人根本任务，培养德智体美劳全面发展的社会主义建设者和接班人，加快建设高质量教育体系，发展素质教育，促进教育公平。本书在编写过程中力求深刻领会党对高校教育工作的指导意见，认真执行党对高校人才培养的具体要求。

色彩，是视觉艺术创造的重要元素，也是视觉艺术表现的基础。对色彩的认知，是艺术设计专业学生必备的知识，是学习、创作的基础原理。色彩学原理，具有科学性与艺术性双重特征。一方面，它包含了光色的复杂现象、物理特征、化学染料、数字技术等科学内容；另一方面，它具有心理、联想、情感、意象等复杂而丰富的艺术性。这样的双重特质，决定了对色彩原理的学习和研究要有合适的方法和途径。立体化教材的建设，打破了传统教材单一的文案型模式，通过多种可视化极强的"多维立体"教学模式，使学生多渠道、多维度、多视角地掌握专业基础理论。

本书融系统性、立体性、应用性和丰富性于一体。其特色之一是将专业基础知识"体系化"构成，全方位构建色彩学知识体系，以协同艺术设计不同专业特点及应用需求；各章均按照知识框架、概念、内容、案例、实践、应用、作品分析等全方位系统地讲解分析。特色之二是教材建立课程基本资源、课程拓展资源和课程生成资源并存共生机制；实现文字型、多媒体、可视化等多样化精品资源的研制与开发；打造课堂、现场、实践等多渠道教学案例资源；建设了专题视频资源、网络教学资源等丰富、多样、立体的精品课程教学资源。本书前期作为精品开放课程，已有3万余人次在线浏览学习，并有九所高校近千名学生跨校选修获得学分，充分发挥了精品资源共享的价值。

本书作为高等学校艺术设计各专业的基础课教材，提出了"注重基础、多维立体"为核心的"体系化、立体化"教学理念。重新优化组合知识体系，融系统性、立体性、应用性和丰富性于一体；以互联网+的视角，打破了传统教材单一的文案型模式，建立了实验演示、实践指导、动画演示、多媒体课件、视频录像等多种可视化极强的"多维立体"教学模式；注重"应用性"建设，突破传统的专业和课堂界限，使学生多渠道、多维度、多视角掌握专业基础理论，学生可以利用碎片化的时间，灵活安排学习内容，让课堂得以延伸，增强自主学习的能力。作为精品在线开放课程，更

广泛地为现代开放共享教学服务。

　　本书由辽宁工业大学文化传媒与艺术设计学院长期从事设计艺术学科基础教学工作的教师编写，书中大多数实践案例为近几年省级精品课的教学成果。本书在撰写过程中，大量参阅了国内外有关教材和著作以及许多报刊、网站的内容，并引用了其中的一些观点和材料，在此谨向原作者表示感谢。

前言.mp4

　　由于编者水平有限，疏漏和错误在所难免，恳请广大读者批评指正。

编　者

目录 Contents

第一章

色彩认知

学习要点及目标

- 认识色彩的三个基本条件(光、视觉、心理)。
- 认识自然色彩的广泛性;艺术色彩的审美性;设计色彩的创造性。

核心概念

光　视觉　心理　光谱色　光源色　物体色　自然色彩　艺术色彩　设计色彩

　　人类对色彩的认识,具有一定的前提和条件。没有光源便没有色彩的产生,而如果没有正常的视觉功能和思维心理,万千色彩也不会成为我们思想徜徉的源泉。所以,光、视觉和心理是我们认识色彩的三个基本条件。作为艺术设计的色彩认识,主要是通过光的"显色"、视觉的"见色"和心理的"感色"三个环节完成的。

　　色彩广泛地存在于人类生活的各个方面。因此,学习色彩有关知识,我们要认识自然色彩的广泛性、艺术色彩的审美性、设计色彩的创造性(见图1-1)。

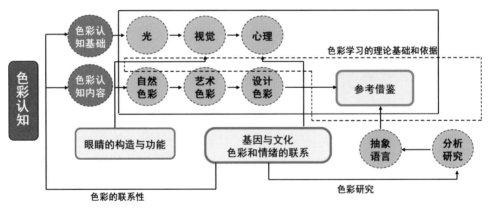

图1-1　学习导图

第一节　色彩认知的基础

一、认识色彩的第一个条件:光

色彩认知的基础.mp4

　　光是我们认识色彩的首要条件。在没有光线的情况下,是不可能看到色彩的。夜晚,

昏暗漆黑，形色难辨；白天，光芒耀目，色彩斑斓，青山、碧海、绿树、蓝天。所以，辨别色彩必须借助于光。色彩是由光的刺激而产生的一种视觉效应，光是其发生的原因，色是其感觉的结果。没有光便没有色彩感觉，我们只有凭借光才能看见物体的形状和色彩，从而获得对客观世界的认识，没有光线，就没有视觉活动，也就无所谓色彩了。

所以，有光才有色，光是我们认识色彩的第一个条件。

小贴士

认识光谱色

雨过天晴，空中会出现彩虹，非常美丽，我们欣赏它的美丽也探究它发生的原因。

英国科学家牛顿，通过著名的三棱镜实验解释了彩虹形成的原因。牛顿把太阳光从一小缝引进暗室，通过三棱镜后，在银幕上显现出一条美丽的彩带，从红开始为橙、黄、绿、青、蓝、紫七色光。这个著名的实验向我们解释了：太阳的白光是由七色光混合而成的，白光通过三棱镜的分解叫作色散，我们看到的彩虹，其实是许多小水滴将太阳白光进行色散形成的。物质本身是没有颜色的，由于光的存在，才有了色彩(见图1-2、图1-3)。

引起我们视觉感的，是眼睛能见到的一部分波段。在电磁光谱中，人类可以看到的世界其实只是自然界色彩的极小一部分，也就是可见光部分(见图1-4)。

实际上我们能看到的色光有很多，绝不仅这几种。这是因为光的物理性质由光波的振幅和波长两个因素所决定，波长的长度差别决定了色彩的差别；波长相同，而振幅不同，则决定了色彩明暗的差别(见图1-5)。

另外，光与物体之间还存在很多复杂的自然现象，例如，折射、反射、透射等。三棱镜实验形成的七色光，就是由于光从空气透过玻璃材质再到空气，在不同介质中产生了两次折射，由于折射率大小不同和三棱镜各部位的厚薄不同而形成的(见图1-6)。

在可见光谱中，红色光的波长最长，它的穿透性也最强。清晨的时候，太阳光要照到我们身上，需穿过比中午几乎厚三倍的大气层，而且清晨的空气中含有大量的水分子，所以，早晨的太阳看起来是红橙色的。其他色光都被吸收、折射或者反射了，大部分蓝紫色光被折射在大气层及水蒸气里，所以这时的天空给人以清蓝色的感觉(见图1-7、图1-8)。

科学地研究这些光色现象，解释色彩产生的原因，也能揭示出光谱色的丰富性。我们也可以应用这些科学原理，对色彩进行描述和创造。

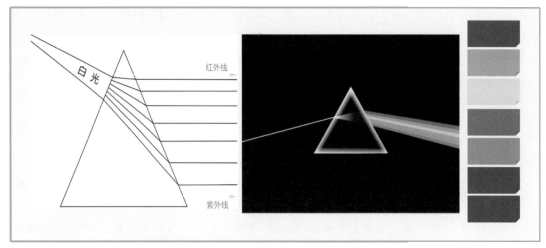

图1-2　牛顿的三棱镜折射光原理

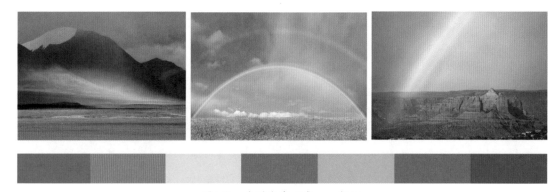

图1-3　光的色散现象——彩虹

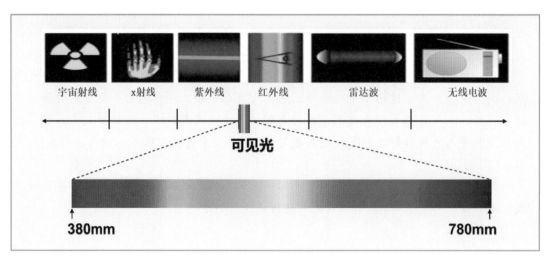

图1-4　电磁波与可见光谱图

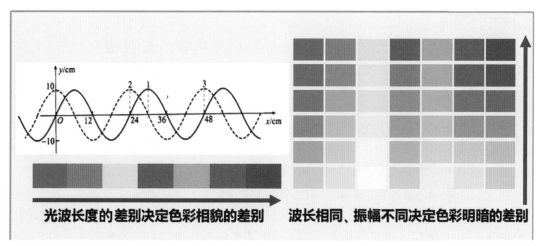

光波长度的差别决定色彩相貌的差别　波长相同、振幅不同决定色彩明暗的差别

图1-5　光波的振幅和波长对色的影响

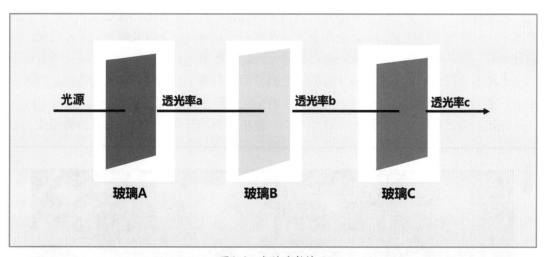

图1-6　光的透射情况

图1-7　日出光色

图1-8　日落光色

(一)光源

宇宙中凡是能自行发光的物体都是光源。光源可以分为两大类：一是自然光，比如日光、月光、荧光等；二是人造光，如各种灯光、火光、激光、电焊光等。

(二)光源色

光源色，即光源本身的色彩。光源发出的光，由于光波的长短、强弱、比例性质不同，所以形成了不同的光源，宇宙间由于发光体的千差万别，所形成光源的色彩也各不相同，光源色对色彩的关系起支配作用，尤其是对物体受光部位的色彩影响较大。

由光带来的颜色会根据照射光源的性质而发生变化。例如：太阳光在清晨、中午、傍晚的色彩各不相同；日光灯、霓虹灯等不同灯光的色彩也不一样：普通灯泡的光所含黄色和橙色波长的光比其他波长的光多，因而呈现黄色；而普通荧光灯的光含蓝色波长的光多，会呈现蓝色。

光源数量不同，显色结果也不同，通常光源色有三种：单色光、复色光和全色光。在色光中，只含有某一波长的光就是单色光；含有两种及两种以上波长的光就是复色光；含有红、橙、黄、绿、青、蓝、紫所有波长的光就是全色光。

光源本身的色彩也不是一成不变的，会因强弱、距离、传播媒介和速度等因素的差异而有所不同。当光源色彩改变时，受光物体所呈现的颜色也会随之发生变化。

因此，为了更好地了解色彩、认识色彩、使用色彩，只有对光源色进行分析研究，对色彩进行全面的理解，才能提高对色彩的运用与表现(见图1-9)。

图1-9　不同光源和光色现象

(三)物体色

我们平时看到的颜料、动植物，接触到的服装、建筑物等，在我们的印象中它们都是有色彩的，但它们并不是发光体。这些本身不发光的物体却具有色彩感的现象统称为物体色。

构成物体的色彩，一是物质本身的固有特性；二是光源的性质(即光源的色彩)。物体色会受光源色、本身物质特性、表面质感、对光的吸收与反射差异、所处环境等各种外部条件的影响。

小贴士

物体色与光源色的关系

自然界的物体本身不发光，它是光源色经物体的吸收、反射，反映到人的视觉中的光色感觉。所以，物体色与光源色之间，有着非常奇妙而又错综复杂的关系。

物体之所以呈现出不同的色彩，是物体对光线的选择吸收或选择反射的结果。所谓的选择吸收，就是说把与本体不相同的色光吸收，把与本体相同的色光反射出去(平行反射或扩散反射)。反射出去的色光刺激了我们的眼睛，感觉到的色彩就是该物体的物体色(见图1-10)。

例如，在自然界中，很多物体会将投射来的光线原样、规则、平行地反射出去，那么该物体所显示的就是光源色，使物体自身的颜色全部或大部分隐藏起来。平行反射的现象有很多，比如：平滑的镜面，静止的水面、油面，平滑的金属面以及各种表面平滑的物体都能形成平行反射。

再如，一些不透明或者半透明的物体，当投射来的光线被物体部分地选择吸收，并不规则地反射出去后，即形成了扩散反射的色彩效果，呈现出物体本身的色彩特征，也就是我们所说的物体色。

这里所说的透明色和不透明色，是依照色光透过物体的相对层次而表现的结果。我们所说的物体色就是这类现象的统称。上面所说的平行反射与扩散反射，是指光线在物体表面活动的结果。那么，物体为什么各有各的颜色呢？

不透明物体的色彩是光线投射到物体表面即被反射回来，加上物体表面的反射光(镜面反射的一部分)，所以物体颜色的感觉比照明的光色弱且浑浊。透明物体色彩的明度比不透明物体的明度高，例如红色的透明有机玻璃与红色纸相比，前者的色彩明度要比后者的明度高很多(见图1-11)。

半透明的物体，光线虽然照射到物体的里层，但漫射情形复杂，吸收的和散射掉的光线很多，所以颜色的纯度和明度相应的变化也就多一些。

还有，我们说明一般物体的现象常以白天的日光为准。白色光未被分解时，是在复色光(全色光谱)的状态下活动的。因此，任何物体对于投照的全色光都有充分地选择、吸收、反射的机会，呈现出它们各自的色彩。例如，雨后马路上的浮油表面、小孩玩的肥皂泡、美丽的孔雀羽毛、珍珠贝类的里表层……都能呈现出斑斓的色彩，我们称这种反射为光的干涉。我们看到，很多非常华丽的可以变色的装饰材料、变色的纺织服装材料、变色的皮革产品，都是根据光的干涉原理制成的(见图1-12)。

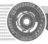

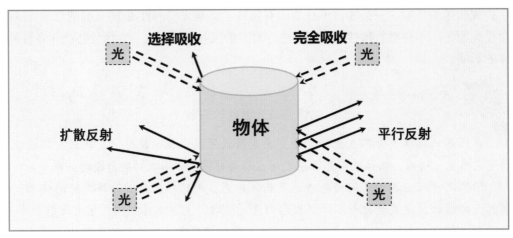

图1-10　物体对光的吸收反射

图1-11　同色相不同质感物体的显色效果

图1-12　反射光的干涉现象

实验 1-1

实验1：用白色光照射不同质感的立方体。

当白色光线照射在表面平整且光滑的电镀金属立方体上时，受光面基本上形成平行反射，所以只能看出白色光，基本体现物体色。当白色光线照射在石膏立方体上时，受光面呈洁白的物体色，背光部分则呈低明度的灰白色。当白色光线照射在绿色立方体上时，受光面吸收了白色光中绿色以外的光线，而反射出其余的光线，这时受光面呈绿色。当白色光线照射在表面用黑色大绒包裹的立方体上时，受光面把白色光全部吸收，整个立方体成为黑色，受光面与背光面基本无显著差别，都呈现黑色(见图1-13)。

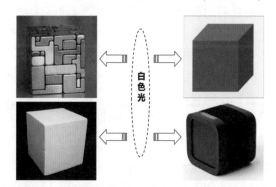

图1-13 白色光源照射不同质感立方体时的显色效果

实验2：用红色光照射不同质感的立方体。

当红色光线照射在电镀金属立方体上时，其受光面因平行反射成光源色(红光)。当红色光线照射在石膏立方体上时，其受光面因为扩散反射成为红色。当红色光线照射在绿色的立方体上时，因为红色光线中基本不含绿光，没有绿光可反射，而红色光线又被吸收，所以绿色的立方体成为黑色。当红色光线照射在用黑大绒包裹的立方体上时，由于黑色能吸收所有的色光(光线)，所以还是显示黑色(见图1-14)。

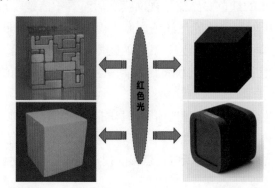

图1-14 红色光源照射不同质感立方体时的显色效果

实验表明：投照的光线相同，物体特性不同，色彩效果则不同。物体的色彩来源于光源的色彩和不同质感物体的选择吸收与反射的能力。光源的色彩影响着物体的色彩。

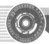

以上简单地从物理学角度说明了光源色与物体色之间的关系。熟悉这些关系，对于同学们在绘画写生、舞台灯光、工艺美术设计等方面准确地把握色彩规律，表现色彩创意，获得好的色彩效果，会有极大的帮助。

二、认识色彩的第二个条件：色彩的视觉感受

我们已经了解到光、物体、物体的反射、透射等现象，这些是形成色彩的客观条件，而人类感受色彩还必须具备健康的视觉感受器——眼睛。能看到色彩，是因为我们的眼睛能感知光线。太阳发射出光信号，我们的眼睛接收光信号。视觉就像是我们能够进入色彩世界的第一道"门"，做一个有趣的比喻，假设我们人类与自然之间有着一套完整的信号编译系统和交流机制，而我们的视觉系统就是破译色彩奥秘的第一个密码。因此，研究视觉的生理特性，也是我们研究色彩必不可少的知识内容(见图1-15)。

人们有这样的视觉经验：在黑暗的房间里，电灯骤开的瞬间，会满目白花花，什么也看不清，稍过片刻便形色皆明了。夜晚从灯光明亮的大厅步到室外，刹那间会什么都看不见、分不清，过一会儿，我们会慢慢地辨别出道路、树木……当我们从偏黄色的普通灯光房间进入带蓝白感觉的日光灯房间时，开始会觉得两房间的灯光色彩有差异，可是不久，便会不知不觉地习惯，觉得没有什么区别。这些就是视觉的适应性特征。

我们的视觉，从生理机能的角度来说，具有明适应、暗适应、色适应、色感觉恒常等特征，这也是在不同光线条件下同一色彩会有视觉差异的原因(见图1-16)。

色彩感觉在视觉中是有一定条件的。我们的眼睛无法分辨速度过快、面积过小、距离过远、差别过小的物体。比如，我们的目光无法跟踪飞逝的炮弹，不能直接看到一滴水中的微生物，对高空下的人，也是形色难以分辨。

在接收光色信号的过程中，眼睛的晶状体对通过的光线有明显的调节作用。例如：当等大等距离的红、蓝两色视物映入眼帘时，由于蓝色的波长短，红色的波长长，通过晶状体时折射角度的不同，成像的距离亦不同，当波长短、折射率大的蓝色正好交于视网膜上时，则波长长、折射率小的红色必然交于视网膜之后而看不清楚，为了看清红色，经过晶状体调节(变厚)，加大折射率，才能使红色成像于视网膜上，加大折射率实际上等于增大入射角，等于将红色物体前移，故而感到红色的物体有前进感。通过对物理补色与生理补色的研究，我们发现，互补色在视觉和大脑中能产生一种完全平衡的状态，就是眼睛进行生理调节的结果。

我们对色彩的视觉生理现象和原理的研究，目的在于如何更好地应用色视觉规律，创造出和谐的色彩。例如，物理补色与生理补色，在色彩构成艺术上就有着极为重要的作用，是从色彩物理到色彩心理的关键所在。所以，色彩的视觉生理是我们对色彩认识的基本条件。

三、认识色彩的第三个条件：色彩的心理感受

色彩能够被人们感知，还要有一个非常重要的条件，就是人的视觉心理。人的视网膜

接收到光后，大脑就要作出相应的反应，之后，色彩在大脑中才能产生某种感觉。由于人的思维的复杂性，这种感觉的形成会在很多方面产生不同的心理反应，例如，色彩的文化特性、色彩与情绪的关联特性，都是认知色彩的基础(见图1-17)。

关于色彩心理方面的知识内容，对我们应用色彩进行艺术创造具有极其重要的作用，所以将在第五章"色彩意象"中进行深入讲解。

观察一个物体，例如蜡烛，当光进入眼中，角膜和晶状体把物体的像聚焦在视网膜上，在视网膜的细胞层上形成一个倒像。

图1-15　视觉成像原理

图1-16　不同光线下同一色彩的视觉差异

图1-17　不同色彩产生不同的心理感受

第二节 色彩认知的内容

色彩的丰富性，还表现在色彩认知的内容上。为了对色彩形成专业的、全面的认知概念，可将色彩认知的内容分成自然色彩、艺术色彩和设计色彩三个方面。

色彩认知的内容.mp4

当然，这样的分类，完全是从专业学习需要的角度出发的。在真正认识色彩、感知色彩和应用色彩的过程中，并不存在这种认识的分类或界限。色彩虽然具有一定的属性特征，但并不是固定不变的，会依据欣赏者、创作者、环境等条件的不同而发生非常复杂的变化，需要在学习过程中逐步深入地认知。

一、自然色彩

色彩是自然的一部分。自然衍生色彩，色彩也无时无刻不在表现着自然（见图1-18）。

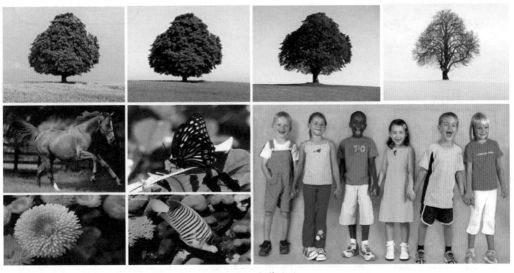

图1-18 自然色彩

在陆地上，植物是自然色彩中最丰富的宝库。万木争荣的绿色世界，吐绿滴翠；种类繁多的花卉各放异彩，以姹紫嫣红、璀璨夺目的自然美色装点着自然界。在海洋中，海水的颜色因时间、光线、气候、水质等可以呈现出万千变化，使人留恋、振奋和敬畏。海底生物也是如此丰富多样、色彩斑斓。在动物世界，各种珍禽异兽，色彩斑斓，数不胜数的种群组成众多鲜丽的色彩群体，在对比与和谐中大放异彩，令人赞叹大自然鬼斧神工的造物能力。我们人类自身也达到了极高的自然色彩美的境地。人类不仅有色种的差异，还会因地区、季节、性别、年龄、职业、生活方式等存在着细微的差别和多端的变化。黑格尔就曾热情地赞扬过人体肤色美，感叹人体色彩的丰富和微妙，惊呼人体色彩"使画家都束手无策"。

自然色彩具有的丰富性，常常使我们叹为观止。天、地、山、川、动物、植物、矿物色彩斑斓；春、夏、秋、冬，早、午、晚、夜，阴、晴、雨、雪色彩变幻无穷。丰富绚丽的大千世界，为我们认识色彩、感受色彩的魅力提供了取之不尽的源泉。对于这些方面，只要我们留心观察、细心揣摩，就一定能够迅速地提高对色彩的认识能力、欣赏能力和表现能力。

二、艺术色彩

艺术，是人类把握现实世界的一种方式，艺术活动是人类以直觉的、整体的方式把握客观对象，并在此基础上，以象征性符号形式，创造某种艺术形象的、精神性的实践活动。它最终会以艺术品的形式出现，这种艺术品既有艺术家对客观世界的认识和反映，也有艺术家本人的情感、理想和价值观等主体性因素。所以说，艺术是一种精神产品。按照最常规的方式划分，艺术包括音乐、美术、舞蹈、文学、绘画、建筑、戏剧、电影、电视剧等(见图1-19)。

马克思就曾经这样说过："色彩的感觉是一般美感中最大众化的形式。"对于这些艺术形式，一定会看到色彩的影子，这些艺术形象正是因为色彩而历历在目。色彩是最容易让人记忆、最打动人心的视觉要素。它具有强大的传播能力和影响力，尤其在各种艺术形式中，色彩已经占据了举足轻重的位置，成为艺术家情感表达最直接的手段之一。

在绘画艺术中运用色彩，可以塑造形象、陶冶心境；在电影艺术中运用色彩，可以使形象直观真实、点明主题；在舞蹈艺术中运用色彩，可以烘托氛围、增加美感；在文学作品里运用色彩，能够引起联想，使形象更加鲜活、立体。

了解色彩在艺术创作中的重要作用，会使我们进一步认识色彩的本质与内涵，发现色彩对于各类艺术形式更深层次的作用。色彩，可以丰富我们的艺术语言，使我们在今后的艺术创作中能够更好地用色彩去美化作品、用色彩去深化主题、用色彩去表现自我。对于色彩的艺术性和艺术色彩的认识与应用，是专业学习的重要方面。

图1-19　艺术色彩

三、设计色彩

舞台的灯光，丰富的颜料、服装、建筑、产品、广告等，这些都是随时随处可见的色彩形象，这些人造色彩光彩夺目，就是设计色彩。设计色彩往往以绘画写生色彩为基础，根据设计专业的特点和要求，运用色彩归纳、概括、提炼等手段，表现出物体形象，同时着重表现形象之间的空间关系，注重表达和强调物象的形式美感以及色彩的对比、协调的关系等(见图1-20)。

设计色彩，是一种主观意识的思维活动，是感性形象升华至理性概念的过程，是试图对现实物象的重构，将现实中虚幻的存在通过色彩，主观化地表现为可识读的、可辨析的、富有表意化效果的存在，从而能够创造出客观世界中不可能存在但又具有视觉心理的合理性、真实性的色彩形象。

设计色彩的原理，除了与绘画的基础色彩原理一致以外，还与设计的对象和内容相关联，并具有自身的特征和规律。例如，不仅仅在典型光源下的写实色彩是科学的，其他的符合视觉生理平衡的色彩搭配，空间混合的色彩搭配，符合心理平衡的色彩搭配，微观世界(在显微镜、电子显微镜下)的色彩，根据不同动植物的美的色彩比例搭配的色彩等，也都是科学的。写实性绘画的色彩侧重于科学地再现，设计性的用色侧重于抽象的装饰，但它们都是以科学的理论为指导，是有规律可循的，各具表现力的，都是为表现丰富多彩的生活所必需的部分。设计色彩具有装饰性特征、创造性特征和寓意化特征。设计色彩的配色方法、形式特征、创作内涵，被广泛地运用在艺术设计领域，开拓新的色彩思路，扩大用色领域。所以，对于设计色彩的认知和学习，是设计学科最重要的知识基础。

图1-20 设计色彩的视觉效果

第二章

色彩体系

学习要点及目标

- 了解光与色的关系、材料与色彩的关系及不同光源的演色性。
- 重点掌握色彩混合原理，包括色光混合、色料混合和空间混合。
- 掌握色立体构成原理，理解表色体系，包括伊顿色相环、蒙塞尔色彩体系、奥斯特瓦德色彩体系、日研色体系等。

核心概念

原色　色彩混合　色立体

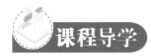

以一种颜色为例，比如常见的绿色，有嫩绿、草绿、豆绿、橄榄绿、苹果绿、原野绿、苔藓绿等。其实，绿色还有很多种，比如写生时常用的墨绿、深绿、青绿、翠绿、黄绿、灰绿、褐绿、品绿、中绿、浅绿、淡绿等。这些颜色虽然是我们常接触的，但是，如果用语言准确地说出每一种绿色的确切特征，你会发现是相当困难的。而现实中的绿色何止我们提到的这几种，如果分两次用蓝色和黄色混合出绿色，得到的两种绿色也一定不可能一模一样。

实际上，现代科学的发展，已提供了科学的色彩表示法，它包括两大系统：一种为混色系统，是基于三原色光原理混合出的色彩所归纳的系统；另一种为显色系统，是依据实际色彩的集合给予系统的排列和称呼而成的色彩体系，如孟塞尔表色系统、奥斯特瓦德表色系统、日本色彩研究会表色系统（日研色立体）等(见图2-1)。

图2-1　学习导图

第一节 色彩混合

混合是对色彩进行归纳、认识和应用的一种最基本的方法。色彩可以在视觉外混合，然后再进入视觉，这种混合包括两种形式：加法混合与减法混合。色彩还可以在进入视觉之后才发生混合，称为中性混合。我们就从这三个方面来认识色彩的混合。

色彩混合.mp4

(1)加法混合(正混合)：色光混合。

(2)减法混合(负混合)：色料混合。

(3)中性混合(视觉混合)：空间混合。

小贴士

认识原色

原色，就是不能用其他色混合而成的色彩，用原色却可以混合出其他色彩(当然不是全部)。色彩的混合就是通过原色进行的。

原色实际上有两个系统，一种是站在光学方面立论，即光的三原色(见图2-2)。另一种是站在色素或颜料的方面立论，即色料的三原色(见图2-3)。

光的三原色：红(橙)、绿、蓝(紫)。

色料的三原色：红、黄、蓝。

图2-2 光的三原色及混合

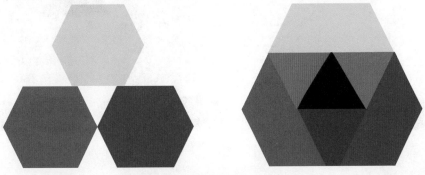

图2-3 色料的三原色及混合

一、色光混合(正混合)

色光混合又称为正混合、加法混合,在实验室内,用两个三棱镜分别把两束太阳光分解为两个红、橙、黄、绿、青、蓝、紫的光谱,再把各单色光投放到银幕上相混,就可以看到各单色光相混合的情形(见图2-4)。

色光的混合特征,两色光或多色光相混,混出的新色光明度增高,明度是参加混合各色光明度之和。参加混合的色光越多,混出的新色光的明度就越高,如果把各种色光全部混合在一起则成为极强的白色光,所以一般将这种混合称为正混合或加法混合。

实验 2-1

色光混色实验

在色环上,距离较近的两色光相混,混出的新色光为相混两色光的中间色光,其明度增高,纯度也随之增高(见图2-5)。

在色环上,距离中等的两色光相混,混出的新色光为相混两色光的中间色光,其明度增高,纯度也较高。

若相混的两色光相距较远,混出的新色光也为相混两色光的中间色光,其明度增高,纯度降低。

若相混的两色光相距最远,180°相对的两色光(互补色光)相混合时,混出的新色光纯度消失,明度增高成为白光。

通过这个色光混合实验,我们发现,混出新色光的明度为参加相混色光的明度之和,所以我们称之为加法混合。

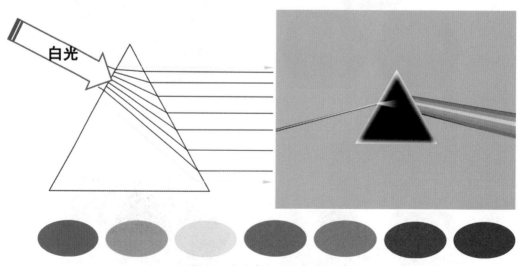

图2-4　实验室色光混合原理

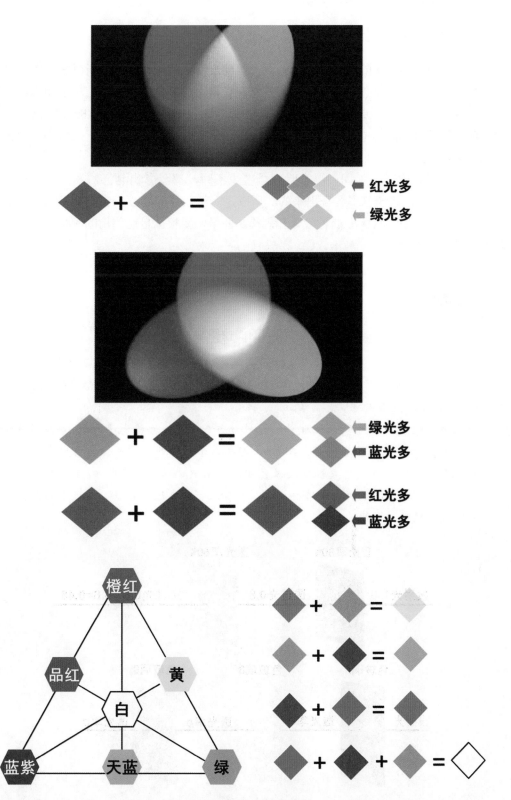

图2-5　色光混合实验

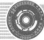

二、颜料混合(负混合)

颜料混合是指色素的混合，色素的混合是明度降低的减光现象，所以被称作负混合或减法混合。颜料、染料、涂料等色料的性质与光谱上的单色光不同，是属于物体色的复色光，色料的显色是把白光中的色光做部分选择与吸收的结果，所反射的和所吸收的色光里，各含有几种不同的单色光。因此，色料间的负混合现象，不是属于反射部分的色光混合的结果，而是吸收部分相混合所增加的减光现象。

由于各颜料本质的不同、混合时分量多少不同，都会影响混色的效果。而有些色彩(三原色)是无法用其他色彩混合出来的。所以，对于色料的混合，我们这里需要了解的是它的减色混合原理，具体的混色效果和规律，同学们要根据自己使用的颜料种类和其他材料的性能等来确定。

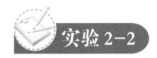

玻璃的混色实验

置备两块或两块以上的透明色玻璃，让光先后照射两块色玻璃（见图2-6）。设第一块的透光率a为80%，第二块的透光率b为60%，如果投射的光为1的话，透过两块色玻璃片后透过的光只剩下0.48了。

现在我们改变一下透明色玻璃片，设玻璃片A为紫红色透光率为a，玻璃片B为黄色透光率为b，玻璃片C为蓝绿色透光率为c，即相当于色料的三原色，让白光先后从紫红、黄、蓝绿三色玻璃中透过，发现明度及色相感均消失，而为黑色($a×b×c=0$)。通过以上例子说明，透明色玻璃的混色是减色混合，参加混合的色玻璃越多，透过率越低，混合的结果是明度、纯度均降低。

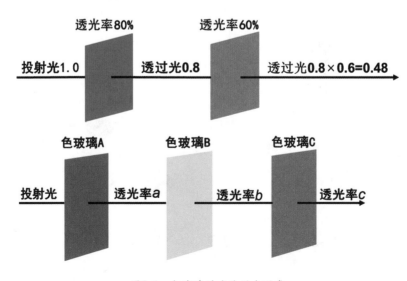

图2-6　色玻璃的减法混色现象

颜料混色实验

由于色素所使用的物质不同，粒子有大小之分，所使用的胶质不同等的关系，如油画颜料、水彩颜料、水粉颜料、国画颜料等不同颜料，所混合出来的结果也会有所不同，大体情况如下所述。

在色环上相混的两色距离近、距离中等、距离较远的色相相混，混合的结果均为相混两色的中间色，两色相距近，混出的色纯度降低得少；两色相距远，混出的色纯度降低得多；若两色为相距最远的互补色时，混出的新色纯度消失，明度降低为黑灰色（见图2-7）。因此，要混合出纯度较高的新色彩，用来混合的两色一定要选择在色环上距离较近的两色。如用黄绿和蓝绿混出的绿色，一定比用黄和蓝混出的绿色的纯度高。

通过这个颜料混合实验可以发现，两种颜色混合后，明度与纯度均降低，越混合，明度和纯度越低，最后趋向黑灰(暗浊)色。所以，色料的混合是负混合(减色混合)。

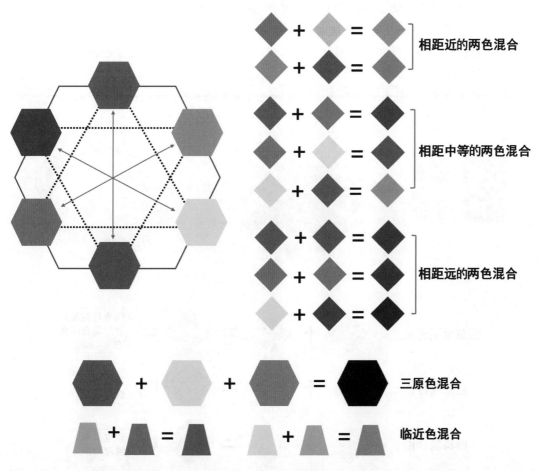

图2-7　颜料混合实验

三、中性混合

中性混合是指除色光和颜料外，色彩的混合现象，实际上都是视网膜上的混合，因为混合出新色彩的明度基本等于参加混合色彩明度的平均值，所以称为中性混合。它包括回旋板的混合(平均混合)与空间混合(并置混合)两种。

色彩回旋板混合实验

把红色和蓝色按一定的比例涂在回旋板上，以40~50次/秒以上的速度旋转，我们会看到显出红紫灰色(见图2-8)。

可是，如果我们把红和蓝两色光用加法混合则成为淡紫红色光，明度提高。把红和蓝两种颜料用减法混合，则成为暗紫红色，明度降低。通过以上不同方法的混合对比，发现用回旋板的方法混合出的色彩，其明度基本上为参加混合色彩明度的平均值，所以把这种混合方法叫中性混合，回旋板的中性混合实际上是视网膜上的混合。正如刚才我们举的例子，由于红、蓝两色经回旋板快速旋转，使红、蓝两色反复刺激视网膜同一部位，红—蓝—红—蓝，交替而连续不断，因此在视网膜上发生红、蓝两色光混合而产生红紫灰色的感觉（见图2-9）。

回旋板色彩混合的过程，其实是由我们的视网膜来完成的，所以被称为空间混合。

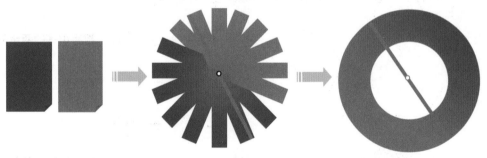

图2-8　回旋板混合实验

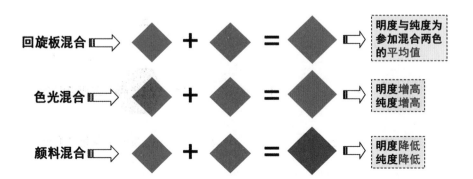

回旋板混合　◆ ＋ ◆ ＝ ◆ ▷ 明度与纯度为参加混合两色的平均值

色光混合　◆ ＋ ◆ ＝ ◆ ▷ 明度增高纯度增高

颜料混合　◆ ＋ ◆ ＝ ◆ ▷ 明度降低纯度降低

图2-9　回旋板混合与色光混合、颜料混合对照

实验 2-5

色彩空间混合实验

由于空间距离和视觉生理的限制，眼睛辨别不出过小或过远物象的细节，我们在看这样几种比较小的色块的过程中，视觉会把各种不同色块感受成一种新的色彩，这种现象被称为空间混合或并置混合。

如果我们把红、蓝色点(或块)并置的画面经过一定的距离，我们发现红色与蓝色变成了一种灰紫色。同样胶版印刷只用品红、黄、蓝三色网点和黑色网点，就可以印出各种丰富多彩的画面，除重叠部分的网点产生减色混合外，都是色点的并置混合；这种并置混合叫近距离空间混合。空间混合的距离是由参加混合色点(或块)面积的大小决定的，点或块的面积越大，形成空间混合的距离越远(见图2-10)。

空间混合(并置混合)在美术创作中应用十分普遍，印象派画家秀拉等用点彩(并置)的方法增加色彩的明度与刺激性。马赛克镶嵌壁画和纺织品中经纱纬纱交叉的混色现象都是利用视觉的空间混合获得色彩丰富、强烈的艺术效果(见图2-11)。

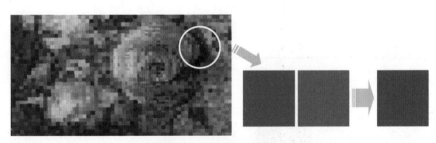

图2-10 色彩空间混合

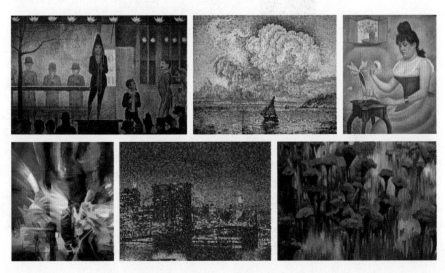

图2-11 色彩空间混合在美术及纺织产品设计中的应用

第二节 表色体系

表色体系，在这里是指色彩的系统表示方法，是用三维空间关系建立一个立体模型，把千百个色彩按照色相、明度、纯度三种基本属性关系组织在一起，构成一个立体，然后定出各种标准色标，并标出符号，作为物体色的比较标准。我们把这种用三维空间关系来表示色彩体系的工具称为色立体(见图2-12)。

表色体系.mp4

色立体非常直观，能够表示出完整的色彩关系，是色彩结构表达的科学体系。建立一个标准化的色立体，对色彩的使用和管理会带来很大的方便，可以使色彩的标准统一起来。由于色立体是严格按照色相、明度、纯度的科学关系组织起来的，所以它显示的是科学的色彩对比、调和的规律。色立体显示的色彩结构，有助于我们对色彩进行完整的逻辑分析，并可以从直觉上感受色彩的量与秩序之美，帮助我们开拓新的色彩思路。根据色立体可以任意改变一幅绘画，设计作品的色调，并保留原作品的某些关系，取得更理想的效果。

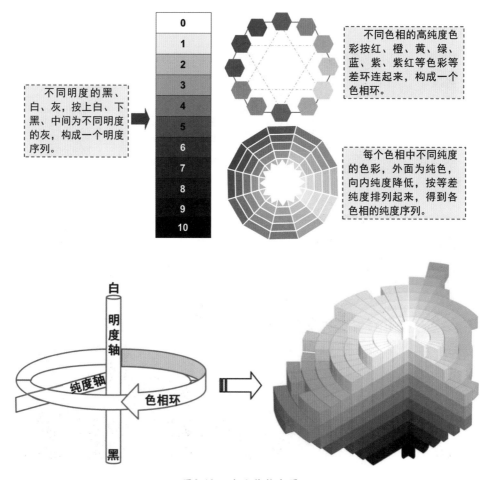

不同明度的黑、白、灰，按上白、下黑、中间为不同明度的灰，构成一个明度序列。

不同色相的高纯度色彩按红、橙、黄、绿、蓝、紫、紫红等色彩等差环连起来，构成一个色相环。

每个色相中不同纯度的色彩，外面为纯色，向内纯度降低，按等差纯度排列起来，得到各色相的纯度序列。

图2-12　色立体构成原理

一、伊顿色相环

瑞士色彩学家约翰内斯·伊顿(Jogannes Itten)，设计了十二色相圆环。它的优点是：十二色相具有相同的间隔，同时六对补色也分别置于直径两端的对立位置，这就为初学者轻而易举地识别出十二色相的任何一种提供了方便，而且可以非常清楚地认识三原色(红、黄、蓝)、三间色(橙、绿、紫)至十二色相的形成过程(见图2-13)。这样，色彩之间的关系清晰明了，对我们了解色彩和应用色彩起到了非常好的作用。

伊顿还著有《色彩论》《设计与形状：鲍豪斯的基础课程》和《色彩艺术》等书。其中《色彩艺术》一书，是伊顿总结了他一生色彩理论研究的硕果，对20世纪色彩教育、研究都产生了深刻影响。

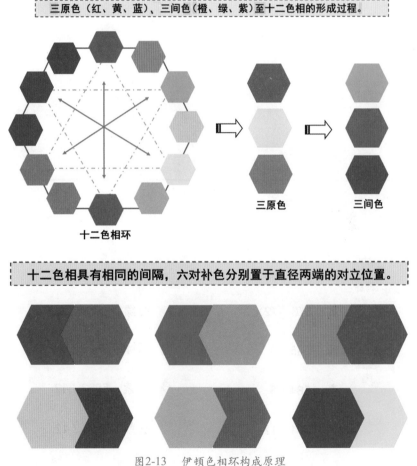

三原色（红、黄、蓝）、三间色（橙、绿、紫）至十二色相的形成过程。

三原色　　三间色

十二色相环

十二色相具有相同的间隔，六对补色分别置于直径两端的对立位置。

图2-13　伊顿色相环构成原理

二、孟塞尔色立体

孟塞尔色立体是由美国教育家、色彩学家、美术家孟塞尔创立的色彩表示法。他的表示法是以色彩的三要素——色相(H)、明度(V)、纯度(C)为基础搭建的一个立体的色彩模

型。孟塞尔色立体后来经过了美国国家标准局和光学学会的反复修订，取得了能够定量性地表示色彩的特色，使色光与色料的关系更密切化、更标准化。修正后的孟塞尔色立体，可以直接用XYZ表色系的数字代替，在国际照明委员会(CIE)等色彩应用机构的色度图上也获得了比较清楚而有固定性的位置。由于孟塞尔色立体科学的精度，便于管理，成了色彩界公认的标准色系之一，也是国际上通用的色彩体系(见图2-14)。

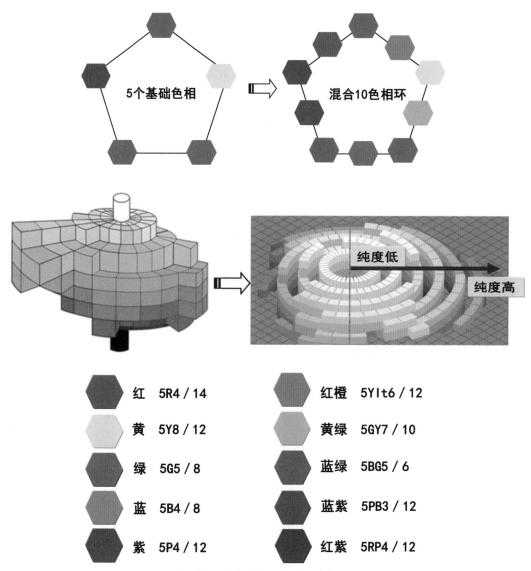

图2-14　孟塞尔色立体系构成原理

三、奥斯特瓦德色立体

奥斯特瓦德是德国科学家、伟大的色彩学家、诺贝尔奖奖金获得者，他运用混合色法创造了奥斯特瓦德色彩体系。奥斯特瓦德的色立体，全部色都是由纯色与适量的白、

黑混合而成，并可以依据它简单合理地选择出调和的色彩。这一色彩体系受到了美术、建筑以及教育界的热烈欢迎。奥斯特瓦德色彩研究涉及的范围极广，他所创造的这个色彩体系不需要很复杂的光学测定，就能够把所指定的色彩符号化，他深入地研究了有关色彩调和的问题，形成了一套配色理论，为我们实际应用色彩提供了很好的工具和指导 (见图2-15)。

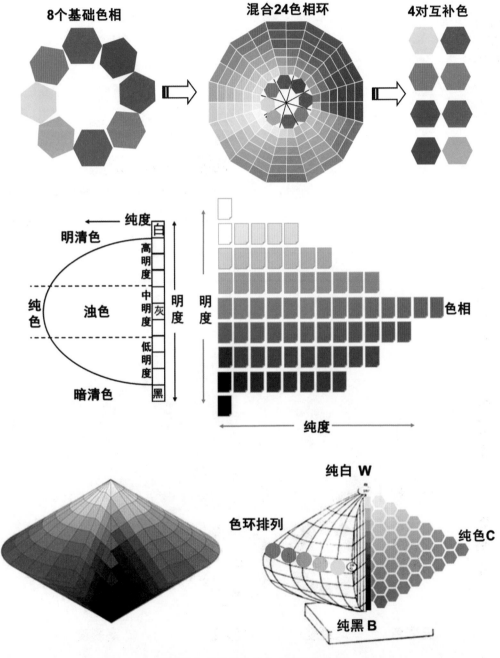

图2-15　奥斯特瓦德色立体构成原理

四、日研色系统

日本的色彩研究所，于1964年首次发表了对色彩研究的成果，我们习惯上称之为日研色系统。在日本，它被作为儿童、学生、色彩初学者的色彩教育体系。它的特色是提出了色调的概念，对于色彩的形象分析、调查统计、流行色的表现都非常直观。所以，日研色系统又作为配色设计和市场调查的工具，被广泛使用(见图2-16)。

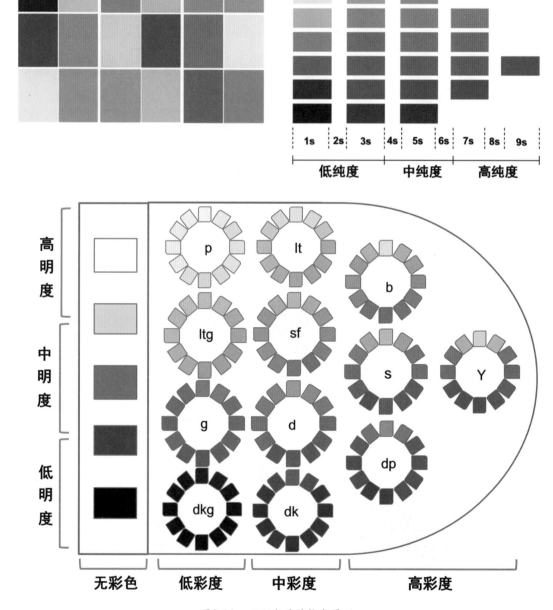

图2-16 日研色系统构成原理

第三章

色彩属性

- 初步了解色彩的心理属性特征。
- 熟悉影响色彩的心理因素及环境因素、色彩心理个性因素及社会因素。
- 重点掌握色彩物理三属性的概念、特征，包括色相、明度和纯度。

核心概念

色相　明度　纯度　色彩心理

课程导学

　　色彩属性是色彩的根本性质，也是色彩最基本的特征。了解色彩属性是我们认识色彩的必要条件。色彩学原理具有科学性与艺术性双重特征。一方面，它包含了光色的复杂现象、物理特征、化学染料、数字技术等科学内容；另一方面，它具有心理、联想、情感、意象等复杂而丰富的艺术性。这样的双重特征，决定了对色彩原理的认识也要分成不同的角度。

　　我们依据色彩的特性，可将色彩属性概括为两个方面，一是色彩的物理属性，二是色彩的心理属性，两种属性特征不同，但却紧密相连、相互影响(见图3-1)。

图3-1　学习导图

第一节　色彩的物理属性

每一种色彩都具有三个物理属性特征，即色相、明度、纯度。

我们看见的色彩都是这三个物理属性的综合体，换句话说，可见色的表现特征都是色彩物理三属性不同量化状态的综合反映。色彩物理三属性的变化能决定色彩是否和谐，从而形成不同的色彩表情，因此对色彩物理三属性的研究是了解色彩奥秘的重要基础。

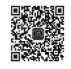

色彩的物理属性.mp4

小贴士

认识色彩的物理属性

自然界的色彩是千差万别的，人类能对如此繁多的色彩加以区分，是因为每一种颜色都有自己的鲜明特征。我们身边充满了各种各样的色彩，这些千变万化、丰富多彩的颜色又各不相同。我们在认识、感受、运用这些色彩时，怎样来描述色彩之间的区别呢？

在个人的生活中，我们对一年四季的色彩感受会有明显的不同。春天万物复苏，小树发新芽，有新绿色、嫩绿色、鲜绿色，还有一点翠绿色，满眼都是清新的绿色；夏季是墨绿色的树叶，还有红色、黄色、紫色、粉色各种颜色的花朵；秋天的天特别蓝，树叶是金黄色的；而冬天的雪是白色的，大地是灰色的(见图3-2)。

以上我们提到了很多色彩的名称，在生活中我们也习惯用桃红、金黄、翠绿、天蓝、明亮、浓淡、鲜灰等词汇来表述和描绘不同的颜色。但是这些通俗的表述方法，并没有准确、统一的命名。

所以，为了更科学准确地描绘色彩，根据这些名称的共同特征，从色彩的物理属性角度，我们可把它大致分为三类：将色彩名称归纳为一类，称为色相；将亮度、深浅度、明暗度这样的表述归纳为一类，称为明度；将饱和度、鲜度、彩度、色彩的纯正度这样的表述归纳为一类，称为纯度。

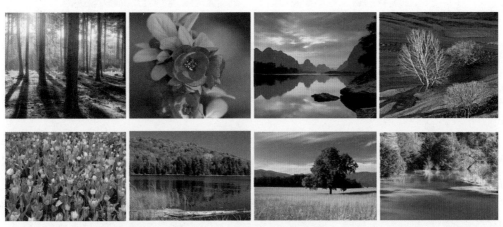

图3-2　一年四季的不同色彩

一、色相

顾名思义，色相就是指色彩自身的相貌特征，人们用它来区分不同的颜色，如大红、普蓝、柠檬黄等。就像每个人都有自己的名字一样，每种颜色都有自己的称呼，我们说起蓝色、黄色、红色、绿色等，脑海里就会浮现起这种颜色的形象(见图3-3)。

所以，色相是色彩最基本的特征，是我们对色彩最直接的印象，也是色彩最重要的物理属性。

从光学意义上讲，色相差别是由光波的长短产生的，波长相同，色相就相同，波长不同，色相也不同。在可见光谱中，红、橙、黄、绿、青、蓝、紫每一种色相都有自己的波长与频率，它们从短到长按顺序排列，就像音乐中的音阶顺序，秩序而和谐(见图3-4)。

图3-3　色彩的不同色相特征

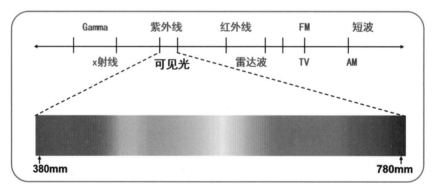

图3-4　可见光色按波长的不同秩序排列

为了更明确色相间的区别和不同，我们来认识这样几种色相关系(见图3-9)。

(1)邻近色：在色环上30°角内的颜色称为邻近色，如玫红与红紫、深蓝和群青这样的色相关系，称为邻近色相。

(2)类似色：在色相环上60°角内的颜色，统称为类似色。比如红色、红橙色、橙色，这样带有红色或橙色倾向的颜色都可以称作类似色。像黄色、黄绿色、绿色这样的黄绿色调的颜色就是类似色。

(3)对比色：是指在色相环上相距120°到150°角之间的两种颜色，称为对比色。其对比的强烈程度要比互补色弱一些。比如红与蓝、蓝与玫红、黄与绿等对比色相。

(4)互补色：色环直径两端相距180°角的两种颜色为互补色，比如红与绿、黄与紫、蓝与橙。它是对比最强烈的一种色相关系，比如红与绿搭配，红变得更红，绿变得更绿。

小贴士

色相变化实验

大自然偶尔将色彩的秘密显露给我们，那就是雨后的彩虹。它是大自然中最美的景象，这些颜色构成了色彩体系中的基本色相(见图3-5)。

由于光波长短的微妙差别，即便是同一类颜色，也能分为几种色相，如黄颜色可以分为中黄、土黄、柠檬黄，红色可以分为橘红、大红、玫瑰红等。所以，对于单色光来说，色相的差别完全取决于该光线的波长；对于混合色光来说，则取决于各种波长光线的相对量(见图3-6)。

在应用色彩原理论中，通常用色环来表示色相，我们一般称之为色相环。色相环是指一种圆形排列的色相光谱，色彩是按照光谱在自然中出现的顺序来排列的。色环是由红到紫的色相渐变系统，我们通过这种渐变的色相环，可以研究色相的变化和对比。

最简单的色环是先由三个基本的原色红、黄、蓝分别混合，形成三个间色橙、绿、紫，再由这六色相环绕而成的(见图3-7)。

由一个原色与一个间色混合，称为复色。我们常用的是十二色相环，就是在六色相之间增加一个过渡的复色。例如，在红与橙之间增加了红橙色，在红与紫之间增加了紫红色，以此类推，增加黄橙、黄绿、蓝绿、蓝紫各色，这样就构成了十二色相环(见图3-8)。

从人眼睛的辨别能力来看，十二色相是很容易被人分辨的色相。如果在十二色相间继续增加过渡色相，比如在黄绿与黄之间增加一种绿味黄，在黄绿与绿之间增加一种黄味绿，就会组成一个二十四色的色相环，它呈现着微妙而柔和的色相过渡形态。当然我们运用这种方法还可以得到更多色相的色环(见图3-8)。

色相环在色彩设计中具有很强的实用性。我们用它来直观明确地分辨色彩（见图3-9）。正是由于色彩具有这种具体相貌的特征，我们才能感受到一个五彩缤纷的世界。同时色相对人们的心理活动具有决定性作用，在后面的学习中，会继续深入认识和实践。

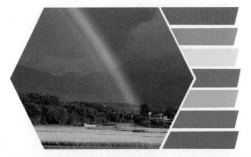

图3-5　彩虹的基本色相

图3-6　同波段光波长短的微妙差异

图3-7　三原色与三间色构成基本的六色相环

图3-8　十二色相环与二十四色相环

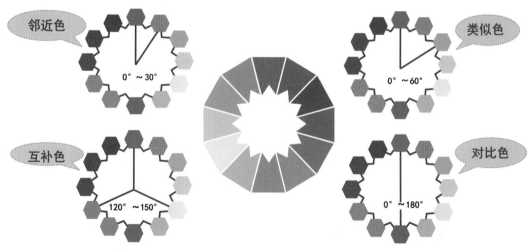

图3-9　色相之间的关系

实践训练 3-1

题目：色相秩序构成训练

目的：以色相环上的色彩秩序为依据，做色相推移练习。在色相环上任选一颜色，从这个颜色开始，可以向左或向右逐渐变化色相。综合运用色彩的秩序变化原理，充分发挥学生的想象力和创造力，巧妙地利用色相的深浅、冷暖，结合图形的形状，达到画面内容充实而丰富的目的(见图3-10)。

要求：

(1)使用二十四色相环中的所有色相，(可利用电脑)完成一张全色相秩序构成图。

(2)全色相的秩序构成图，一定要在画面上出现全色相。但也要有一个主色调，或冷色偏多，或暖色偏多。所出现的色相比例由作者控制，是可以灵活运用的。

图3-10　色相的秩序排列构成(学生作品)

二、明度

明度，是指色彩的明暗程度，也就是我们常说的颜色的深浅不同。

从光、色二者之间的关系来看，色彩的明度来自光波中振幅的大小。光波的振幅强，色彩会很明亮、刺眼；光波的振幅弱，色彩就会低沉、阴暗。物体表面反射的光因波长不同，呈现出各种色相，而由于反射同一波长的光量不同，就形成了颜色的深浅不同。

如果各种波长的光都被吸收，就是黑色；反射和吸收为等量关系时，就是灰色，光线全部被反射回去，就是白色。所以在无色彩中，明度最高的色是白色、明度最低的色是黑色，中间存在一个从亮到暗的灰色系列(见图3-11)。

在有彩色中，任何一种色相都有着自己相应的明度特征。一是指颜色本身的明度，我们发现，黄颜色的明度最高，而紫颜色的明度最低，其他各色基本上是处于灰与深灰之间，属于中间明度。二是指同一类色相的颜色也具有不同的明度。比如红颜色中橘红、朱红要比深红、玫瑰红亮，而大红、土红在明度中则属于中间明度(见图3-12)。

图3-11　无彩色与有彩色的明度特征

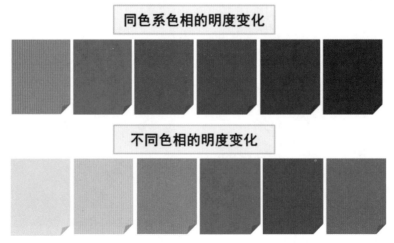

图3-12　同色相与不同色相的明度特征

小贴士

认识明度基调与明度推移

明度在三要素中具有较强的独立性，它可以不带色相的特征而通过黑白灰的关系单独呈现出来。例如，在表现一幅素描作品的过程中，需要把对象的色彩关系简化为明暗色调，这就需要我们对明度要素有一个很好的理解。我们可以把这种抽象出来的明度关系看作色彩的骨骼，它也是色彩构成的关键。

为了更深入地认识色彩明度属性特征，我们用黑色和白色按等差比例相混，建立一个含11个等级的明度色标，设定0是黑色，10是白色，中间有1~9级的明度色阶。并且把它划分为三个明度基调：高明度基调、中明度基调、低明度基调。由1~3级的暗色组成低明度基调；由4~6级的中明度色组成中明度基调；由7~9级的亮色组成高明度基调(见图3-13)。

多色相的明度也会有整体基调的变化，也可以分为高明度基调、中明度基调和低明度基调三个明显的基调分类。通过不同的色调塑造，我们会发现：色彩一旦呈现，其明暗关系就会同时出现(见图3-14)。

色彩的明度也是形成或改变心理效应的重要因素，明度基调可影响人们的情感变化。如明度高的基调表现出活泼、明快、发散的特点，明度低的基调则带有庄重、忧郁的感情色彩，明度居中时就可以给人一种浪漫、朦胧、温和的感觉。

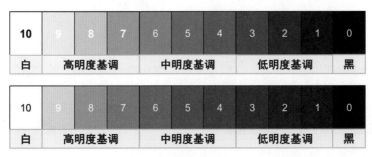

图3-13　单色明度色阶与明度基调

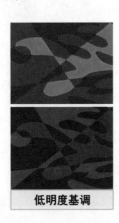

| 高明度基调 | 中明度基调 | 低明度基调 |

图3-14　多色相明度基调

实践训练 3-2

题目：明度推移构成训练。

(1)无彩色系的明度推移。

(2)两个色相的明度推移。

(3)多色相的明度推移。

目的：从一个颜色向深或向浅的变化中了解单一色相的表现范围；从色阶的深浅变化中理解渐变的节奏关系，以此了解色彩的光感、深度感、空间感等的表现；从明度推移的过程中体会并掌握色彩的调和手法(见图3-15)。

要求：

(1)色阶要10个层次左右，变化要有均匀、等差或等比关系。

(2)抽象图形。构图尽量单纯，尤其是第一张无彩色系的明度渐变构成图，可用简单的重复性构图，容易出效果。色阶要在调色盒里调和，以备一种颜色反复使用。

图3-15 明度的秩序排列构成(学生作品)

三、纯度

纯度，也称彩度，是指颜色的鲜灰程度，就是颜色中色素的饱和度。

彩色中以三原色红、黄、蓝为纯度最高色，逐渐加入黑、白、灰色后，接近黑白灰的颜色为低纯度色(见图3-16)。

图3-16　三原色红、黄、蓝分别加黑、白、灰色的纯度变化

以绿色为例，在绿色中混入白色，就会变为淡绿色，虽然还具有绿色的某些特征，但它的纯度降低了，明度提高了；当它混入黑色时，纯度降低，明度变暗，成为暗绿色；当混入与绿色明度相似的中性灰时，它的明度没有改变，纯度降低，成为灰绿色。因此我们可以看出在纯色中加入黑、白或灰色，色彩纯度就会减弱，并且随着色量的增加，纯度会逐渐降低，色彩产生了朦胧中庸的效果(见图3-17)。

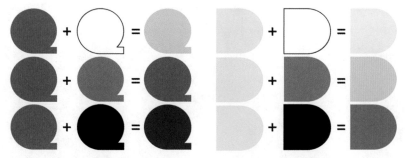

图3-17　绿色和黄色分别加不等量白、灰、黑色后的纯度变化

小贴士

认识纯度基调与纯度推移

我们将一个纯色与同亮度无彩灰色等比例混合，建立一个十二个等级的纯度色标，并据此划分三个纯度基调，可以看到一个颜色从它的最高纯度色到最低纯度色之间的鲜艳与混浊的等级变化，由0～4级的低纯度色组成的基调是低纯度基调；由5～8级的中纯度色组成的基调是中纯度基调；由9～12级的纯度较高的色组成的基调是高纯度基调(见图3-18)。

视觉能辨认出的有色相感的颜色，都具有一定程度的鲜艳度，但绝大部分是非高纯度的颜色。也就是说，大量颜色都是含灰的色，有了纯度的变化，才使色彩显得极其丰富。由多色相构成的作品，能体现色彩纯度由强到弱的变化，利用逐渐降低纯度的方法可以得到迟钝、软弱、柔和的情感效果。色彩纯度的微妙变化能使画面的色彩更加丰富，更能体现出色彩的层次关系(见图3-19)。

纯度体现了色彩的内在性格。即使同一色相，纯度发生了细微的变化，也会立即带来色彩性格的变化。在实际的设计工作以及日常生活中，对色彩纯度的选择往往是决定一组色彩效果的关键。

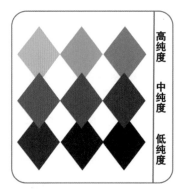

图3-18　单色相纯度的三种基调

图3-19　多色相纯度的对比效果

 实践训练 3-3

题目：纯度推移构成训练。

目的：通过色彩纯度属性的秩序推移，认识色彩的变化规律。重点认识基于一种色彩纯度变化的丰富性(见图3-20)。

要求：

(1)要体现出色彩纯度变化的四种不同方法：纯色混合黑色；纯色混合白色；纯色混合灰色；互补关系的有彩色互混。

(2)色阶要10个层次左右，变化要有均匀、等差或等比关系。

(3)应用抽象图形。构图应尽量单纯，简单的重复性构图，容易出效果。色阶要在调色盒里调和，以备一种颜色反复使用。

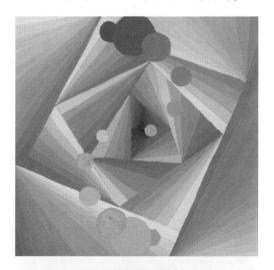

图3-20 纯度的秩序排列构成(学生作品)

小贴士

色彩物理三属性之间的关系

视觉所感知的一切色彩，都具有明度、色相和纯度三种属性特征，这三种属性是构成色彩的基本元素。它们是色彩中最重要的三个要素，也是最稳定的要素，是色彩的物理属性(见图3-21)。

这三种属性虽有相对独立的概念和特点，但又相互关联、相互制约。如果说明度是色彩隐秘的骨骼，色相就是色彩的外貌，纯度是内在的品格、是色彩的灵魂。我们在学习时是分别认识的，但应用的时候一定要综合考量这三种属性(见图3-22)。

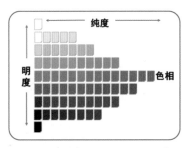

图3-21　色相、明度、纯度三属性的关系

图3-22　多色相、明度、纯度秩序构成(学生作品)

第二节　色彩的心理属性

在日常生活中，我们观察颜色，看到的不仅仅是色光本身，而是色光和物体的统一体。当颜色与具体事物联系在一起被我们感知时，在很大程度上会受记忆、对比、联想等心理因素的影响，从而形成心理颜色，这就是色彩的心理属性。

色彩的心理属性.mp4

多数人都有这样的感受，看到红、橙、黄色时，就容易联想到升起的太阳、燃烧的火焰，因此有温暖的感觉；看到青、蓝色时，就会想到大海、天空、阴影，会有寒冷的感受；看到粉红色、米色、浅灰色等颜色时，会让人觉得亲切温暖；当我们面对黑色时，会感觉黑色中潜藏着巨大的汲取力，有任何一种颜色都无法比拟的深厚、庞大。白色带来的是另一种与纯黑截然不同的感受，黑色是向里无限驱进，白色却是向外延展的。无论在什么场合出现，白色都是耀眼的，与黑色的内敛紧缩形成鲜明的对比。

不同的色彩会带给人不同的感受，且会有感受趋同的现象。这是由于人类的生理机制是基本相同的，因此在色光的接收、加工过程以及加工结果上也基本相同。所以色彩的心理属性具有普遍性，这也是色彩的直接性心理效应。

但问题并非如此简单，人又是一种很复杂、极富动态性的生物，人类有不同的个性、不同的情感、不同的气质，还有不同的社会地位、文化水平、宗教信仰以及民族和地域等诸多差异。这些差异又会导致观念、思维方式、兴趣以及爱好的不同，所以我们对色彩产生的心理感受自然也会不同。因为这种直接心理效应而联想到的更强烈、更深层意义的效应，我们把它认为是色彩的间接性心理影响。它包括色彩的情绪、联想、象征、喜好。直接性心理影响具有更多的客观性、普遍性，间接性心理影响则带有较多的主观性和特殊性。

小贴士

了解色彩的心理影响

我们常常感受到色彩对自己心理的影响，这些影响总在不知不觉中发挥作用，左右我们的情绪，比如当我们在工作学习上有压力的时候，我们需要调节自己的心情。那么，对周围的色彩搭配要做哪些调整呢？

色彩本身无所谓感情，色彩影响只是发生在人与色彩之间的感应效果。一般这种心理效应可从两个方面来认识，一是由色彩的物理性刺激直接导致的心理体验，我们称为色彩的直感性心理效应。例如，典型的红色，视觉直接性感受是夺目、鲜艳，使人兴奋。二是由色彩的社会属性间接导致的心理体验，如果直接性影响达到强烈的程度，就会同时唤起知觉中其他更强烈、更复杂的心理感受，红色就会产生令人兴奋、闷热的心理情绪。由于红色与印象中的火、鲜血、红旗等概念相关联，很容易让人联想到战争、伤痛，这种相互叠加的多重心理感受，我们称之为色彩的间接性心理效应。

再举个相反的例子，我们都知道绿色系可以分为新绿、碧绿、墨绿等很多种绿色调。我们就说这个新绿，也就是嫩绿，它在我们的视觉印象里是相当柔嫩的色彩，是尚未成熟

的绿色，这样的绿色会让我们联想到孩童的纯真可爱，并产生雏菊般的小巧清新的感受，它是成为绿色之前难得的一种活泼状态——进而间接体验这种未经涉世的单纯、无忧无虑的快乐，有清水出芙蓉般天然的愉悦。生活中这种色彩的心理体验有很多。

一、色彩的冷感与暖感

从色相环中能看到色彩的冷暖分化：红紫、红、橙、黄、黄绿为暖色；紫、蓝紫、蓝、蓝绿、绿为冷色(见图3-23)。凡是带红、橙、黄的色调称为暖色调；凡是带青、蓝、绿的色调称为冷色调(见图3-24)。无彩色系的相互对比也会有微弱的冷暖感，白色是中性偏冷，黑色是中性偏暖，灰色是中性色，根据灰色的颜色倾向而呈现不同的冷暖程度(见图3-25)。

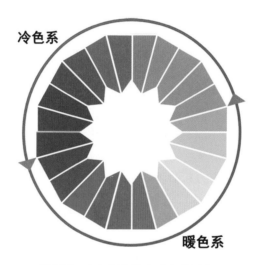

图3-23　色相环中的冷暖色彩划分

图3-24　暖色调与冷色调

图3-25　不同灰色的冷暖情感

二、色彩的轻感与重感

色彩具有轻感与重感的心理特征。明度与纯度都高的配色，能展现出轻柔、明亮的印象，像淡黄、浅粉、米灰等色；明度与纯度都低的颜色，就能表现出重量或坚固度，像深蓝、深绿、紫、大红等这样的颜色。明度高的色彩容易使人联想到蓝天、白云、棉花、羊毛等，会带给我们轻柔、飘浮、上升、灵活的感受(见图3-26)。

图3-26　色彩的轻感与重感

三、色彩的软感与硬感

色彩有软与硬的感受，主要受明度影响，与色相几乎无关。明度低的色彩容易使人联想到钢铁、大理石这类东西，产生沉重、稳定、降落的感觉。另一个影响因素就是色彩的透明感。这源于我们的生活经验，生活中许多透明或半透明的物体，如玻璃、天上的云、液体中的泡沫，都具有透明的特点，色浅而轻，一般会给人轻盈的印象(见图3-27)。

总体而言，高明度基调的颜色质感较轻，而低明度基调的色彩坚硬、沉重；中明度基调的颜色相对来说不软不硬。另外质感也会造成色彩的软硬感，表面光亮均匀的色彩显得轻，表面毛糙的颜色则显得重。

图3-27　色彩的软感与硬感

四、色彩的华丽与朴素

有彩色系具有华丽感，无彩色系具有朴素感。

红、黄等暖色和鲜艳、亮丽的色彩具有华丽感，而青、蓝等冷色和混浊、灰暗的色彩具有朴素感。但漂亮的钴蓝、湖蓝、宝石蓝同样有华丽的感觉，需要注意的是无论何种色彩，如果带上光泽，都能获得华丽的效果(见图3-28)。

色彩的华丽与朴素还与色彩组合有关，运用对比色相的配色具有华丽感，其中以补色组合最显华丽。为了增加色彩的华丽感，还可用金、银色加以装饰。我们用金碧辉煌来形容皇家宫殿，其实色彩的华丽装饰起了不可忽略的作用。

图3-28　色彩的华丽与朴素感

五、色彩的明快感与忧郁感

色彩还具有调节情绪的作用。如果房间里充满阳光，我们就会觉得心情非常愉快，感觉很轻松，光线较暗的房间就有苦闷忧郁的氛围。由于这种情绪是人看到色彩时产生的，所以色彩还具有明快和忧郁的心理属性。

色彩的这种特性主要与色彩的明度、纯度有关。从明度的角度看，明度较高的鲜艳颜色具有明快感，灰暗混浊的颜色具有忧郁感。低明度基调的配色容易产生忧郁感，高明度基调的配色容易产生明快感。从纯度的角度看，纯度较高的鲜艳色具有明快感，纯度较低的颜色具有忧郁感。从对比的角度看，强对比色调具有明快感，弱对比色调具有忧郁感(见图3-29)。

图3-29　色彩的明快感与忧郁感

六、色彩的远感与近感

色彩具有远近感受。这是因为各种颜色的波长不同，造成了色彩在视网膜上的成像有前、后的差别。例如，红、橙的光波长，色彩成像就在前，感觉比较近；蓝、紫的光波短，色彩在外侧成像，所以同样距离内就会感觉比较后退。另外，颜色的前进与后退还与背景色有关。在黑色背景上，明亮的色向前推进，暗色潜伏在背景深处。相反，在白色背景上，深色向前推进，而浅色则融在白色背景中。色彩面积的大小对空间感也有影响，大面积色向前，小面积色向后；大面积色把小面积色往前推。

实际上，色彩的距离感是一种"视错觉"的现象，我们常把暖色称为前进色，冷色称为后褪色。一般暖色、纯色、高明度色、强烈的对比色、大面积色、集中色有前进感；相反，冷色、浊色、低明度色、弱对比色、小面积色、分散色有后退感(见图3-30)。

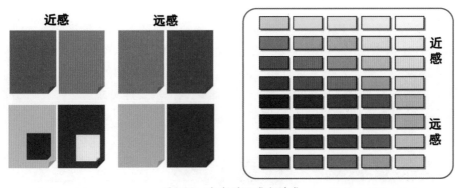

图3-30　色彩的远感与近感

七、色彩的膨胀感与收缩感

色彩有膨胀感与收缩感，红色、橙色和黄色这样的暖色系颜色以及明度高的颜色，属于膨胀色，可以使物体看起来比实际大；而蓝色、绿色等冷色系颜色和明度低的颜色，属于收缩色，可以使物体看起来比实际小(见图3-31)。

生活中应用这种色彩心理属性的例子非常多，胖人愿意穿深色衣服，这样看起来显得

瘦一些，而又瘦又高的人喜欢穿亮丽、活泼的浅色衣服，这样会更加引人注目。实际上，这只是利用了色彩的收缩与膨胀效应。可见，色彩心理学可以改善或帮助人们塑造形象。

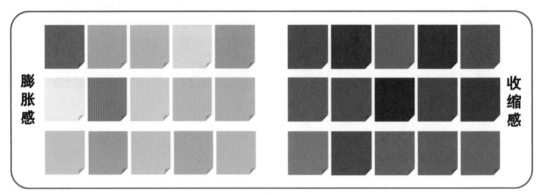

图3-31　色彩的膨胀感与收缩感

小贴士

色彩的其他心理特征

色彩的心理属性还有很多类型，比如色彩的兴奋感与沉静感、强感与弱感、舒适感与疲劳感、积极感与消极感等(见图3-32、图3-33)。

以上这些色彩感觉的划分都属于一种相对概念。比如一组朴素的颜色放在另一组更朴素的色彩旁，立刻就显出相对的华丽感。所以这些客观特征也带有很大的主观性心理因素。因此色彩心理的分析是不能一概而论的，只能在普遍意义上进行归纳和总结。

掌握色彩心理属性的特点，可使我们对色彩的认识不只是停留在表面，还能够在今后的色彩应用上更深入地去掌握它、享受它和创造它。相信，只要大家用心去体会，善于总结，色彩一定会为你的设计传情达意、为你的生活增光添彩。

色彩的心理分析在这一章中只做一些简单认识，不安排实践训练，我们会在第五章色彩意象的内容中做更深入的分析和具体的应用练习。

图3-32　色彩的强与弱

图3-33　色彩的积极感与消极感(学生作品)

第四章

色彩形象

 学习要点及目标

- 了解色彩具象形象概念(色性)，掌握色彩具象形象内容。
- 了解色彩抽象形象特征(色调)，掌握色彩抽象形象内容。
- 重点掌握色彩具象形象、色彩抽象形象的配色特点和表达方法。

核心概念

色性　色调　具象色彩　抽象色彩

课程导学

　　如果人们对某种颜色记忆非常深刻，也就是在人们的思维意识中，这种颜色区别于其他颜色的概率是很高的，能够脱颖而出。这是由于色彩具有形象特征。就像我们能够清晰地分辨出各种不同事物一样，因为它们都具有自己独有的形象特征。

　　色彩也具有形象性。正是这种属性特征，使我们能够清晰地分辨出不同的色彩。形象性，这是比我们上一章初步了解的色彩的色相属性更进一步认识色彩的方法。

　　色彩形象包括两个方面，一是色彩的具象形象，二是色彩的抽象形象（见图4-1）。

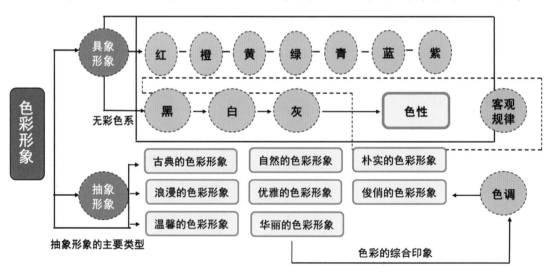

图4-1　学习导图

第一节　具象的色彩形象

将具象的色彩形象定义为某一个单独颜色的性质，就是色性。

我们通常在讲述色彩或运用色彩时，头脑中总要比较明确地知道所针对的是哪一种色或哪一种色调，以及它们的基本性格、特征，与什么色搭配更和谐等。因为不同的色有着不同的表现价值，其调和关系也是各不相同的。

具象的色彩形象.mp4

对于色彩的形象认知，这里仅仅是从最直观、最普遍的，也是从单一色相的认识角度来了解的。在色彩应用和实践过程中，色彩是用来传情达意的，它往往是多个色相、多种形象的集合。所以，要想充分地利用色彩传达感情，了解各种色彩的不同性质以及所具有客观表现性，就显得非常重要。

小贴士

认识色彩的形象性

首先将色彩的具象形象分成有彩色系和无彩色系两个类别(见图4-2)。

光谱中的全部色都属于有彩色系。有彩色系中以红、橙、黄、绿、青、蓝、紫七个基本色相为主，基本色彼此之间不同量混合后，会产生出无穷尽的有彩色。有彩色系中的各色都具有色相、明度和纯度三种属性特征。各色的属性特征，则是由光的波长和振幅决定的。波长决定色相(色性)，振幅决定明度和纯度(色调)。

黑色、白色以及由黑白两色相混而成的各种深浅不同的灰色系列属于无彩色系。从物理学的角度看，它们不包括在可见光谱中，不具备色相和纯度的属性特征，仅有明度一种属性特征，所以不能被称作"色彩"。在色彩体系中，无彩色扮演着非常重要的角色。通过与有彩色混合，它可以改变一个有彩色的色相(感)、纯度或明度的特征，表现更丰富的色彩形象和情感。因此，黑、白、灰色在心理学、化学、生理学等领域都可被称作色彩。

色彩 　　　　类别	具象色彩分类		
有彩色 (红、橙、黄、绿、青、蓝、紫等)			
无彩色 (黑、白、灰等)			

图4-2　具象色彩

一、红色

在可见光谱中，红色的光波最长，折射角度小，它的穿透力特别强，对视觉的影响力最大。所以它的色知觉度高，是最基本的三原色之一(见图4-3)。

看到红色，首先使人联想到太阳、火焰、血液、红花、红旗这些形象。从自然产生的景物到人工制造的各种形象，红色都使人感到兴奋、炎热、活泼、热情、健康，具有充实、饱满、挑战的意味。红色的个性强，具有号召性，象征着革命，表现为一种积极向上的情绪。当红色变为深红色或带紫味的红时，即形成稳重的、庄严的色彩；如果把红色变为粉红色，则会有温柔、愉快、多情的性格，有着幸福、含羞、梦想的感觉，属年轻人的色彩。在搭配关系中，强烈的红色适合黑、白和不同深浅的灰；红色与适当比例的绿组合富有生气，充满浓郁的民族韵味；红色与蓝色搭配显得稳静、有秩序感。

图4-3 红色

二、橙色

橙色的波长在红与黄之间，具有红色与黄色之间的属性。它的明度仅次于黄色，纯度仅次于红色，是色彩中最响亮、最温暖的颜色(见图4-4)。

橙色与自然界中的许多果实色以及糕点、蛋黄、油炸食品的色泽相近似，让人有饱满感、成熟感和强烈的食欲感，所以在食品包装中被广泛应用。橙色是火焰的主要颜色，也是灯火、阳光、鲜花的颜色，因而又具有华丽、温暖、愉快、幸福、辉煌等特征。橙色是个活跃、大胆的颜色，东南亚地区气候比较热，人们的肤色普遍偏黑，用响亮的橙色服装相衬托，有明朗、强烈、生机盎然的效果。橙色的注目性也很强，常被用作建筑工地安全帽的颜色和雨衣的颜色。

图4-4 橙色

三、黄色

黄色的波长适中，是明度最高的色彩，也是基本的三原色之一(见图4-5)。

黄色是大自然中娇嫩、芳香的色彩，具有明朗、愉快、高贵、希望、发展、注意等特征。果实中的柠檬、梨、甜瓜等，又使黄色富有酸甜的食欲感。黄色是所有色相中最能发光的色，它给人以轻快、透明、辉煌、充满希望的色彩印象。由于黄色过于明亮，被认为轻薄、冷淡，性格非常不稳定，容易发生偏差，所以黄色稍一碰到其他颜色，就会失去本来的面貌，我们在安排黄色的搭配关系时要特别注意。

图4-5 黄色

四、绿色

绿色的波长居中，是人眼最适应的色光。绿色的明度稍高于红色，明度比较低，属于中性色。绿色是一种间色，若与黄色或蓝色相配都能取得协调(见图4-6)。

绿色是大自然的色彩，嫩绿、草绿象征着春天、成长、生命和希望。绿色性格温和，其表现力丰富、充实，转调的领域也非常宽，有着广泛的适用性。绿色又是花朵的背景色，所以它和粉红及红色在一起，会有相当好的对比效果。绿色若与黑色一起使用，则会显得神秘或恐怖。在商业设计中，绿色所传达的清爽、理想、希望、生长的意象，符合了服务业、卫生保健业的诉求，在工厂中为了避免操作时眼睛疲劳，许多工作的机械也采用绿色，一般的医疗机构场所，也常采用绿色作为空间色彩规划，或者是标示医疗用品等。

图4-6 绿色

五、蓝色

蓝色的波长较短，折射角度大，是冷色的代表，也是最基本的三原色之一。蓝色明度低，易与其他色相协调(见图4-7)。

蓝色是天空、海洋、湖泊、远山的颜色，有透明、清凉、冷漠、流动、深远和充满希望的感觉。蓝色是色彩中最冷的颜色，它与橙色的积极性形成了鲜明的对比，有着消极的、收缩的、内在的、理智的色彩感觉。蓝色的性格也具有较广的变调可能性。明朗的碧蓝色富有青春气息，华丽而大方；高明度的浅蓝色显得轻快而明澈，适合表现大的空间；低明度的蓝色沉静、稳定。在现代视觉中，蓝色还给人以极强的现代感，在商业设计中，强调科技、效率的商品或企业形象，大多选用蓝色作为标准色。例如，电脑、汽车、影印机、摄影器材等色彩。

图4-7　蓝色

六、紫色

紫色光的波长最短，是有彩色相中最暗的颜色。紫色的色性很不稳定，视觉分辨力特别差，因为它是一个典型的间色，红色加少许蓝色或蓝色中加少许红色，都会产生紫味。要想固定出一种标准的、既不带红味也不带蓝味的紫色是非常困难的(见图4-8)。

在大自然中，紫色的花和紫色的果都比较稀少，所以也比较珍贵，代表着高贵、庄重、奢华。例如，在我国封建社会中，紫色是高官和贵妇服饰的专用色彩；在古希腊，紫色作为国王服饰的专属色彩。紫色的变调性很强；蓝紫色比较沉稳；红紫色比较时尚；浅紫色具有浪漫感；暗紫色会有神秘感；彩度高的紫色有恐怖感；灰暗的紫色有痛苦、疾病、哀伤感。因此，在商业设计用色中，紫色也受到相当大的限制，除了和女性有关的商品或企业形象之外，其他类的设计不常作为主色应用。

图4-8　紫色

七、无彩色：白色、黑色、灰色(见图4-9)

白是全部可见光均匀混合而成的，被称为全色光。白是阳光的色彩，给人以光明感；

它又是冰雪、霜、云的色彩，使人觉得寒凉、单薄、轻盈。白色完全反射光线，在反射的同时，它把色光传导中的大量热能也反射掉了，使身体感觉相对凉爽。因此，夏天人们会选择穿白色衣服或浅色衣服。在商业设计中，白色具有高级、科技的意象，通常需和其他色彩搭配使用，例如象牙白、米白、乳白等。在生活用品、服饰用色中，白色是永远流行的主要色，可以和任何颜色搭配。

黑色完全不反射光线，明度最低，在视觉上比较厚重、沉稳；在心理上是一种消极的色彩，容易联想到黑暗、悲哀；在情感上给人沉静、神秘的气氛感，有伤感的意味，容易联想到死亡或不吉祥。一般来说，黑色是老年人的色彩，但现在也被年轻人所接受，给人一种特殊的魅力，显得既庄重又高贵。黑色可与其他漂亮的颜色相媲美，既衬托他色，又不觉自己单调，与其他色相配时都处于配角地位，使别的色看起来都比它明亮、含色味。黑色若与不同明度的色相配合，能增加节奏感。在商业设计中，黑色具有高贵，稳重、科技的意象，许多科技产品的用色，例如电视、跑车、摄影机、音响、仪器的色彩大多采用黑色。黑色适合与许多色彩作搭配，也是一种永远流行的主要颜色。

灰色居于白色与黑色之间，完全是中性的，是缺少严密独立性特征的色彩，是一个非常被动的色彩。在视觉和心理方面，灰色既不强调，亦不抑制，具有平稳、乏味、朴素、寂寞、无兴趣的感觉。灰色的变化也相当丰富，浅灰与白相接近，深灰与黑相接近，任何有彩色混合黑色、白色后，都能形成丰富的灰，这些带有各种色彩倾向的灰色更能增加中性化的气氛感，例如灰蓝色、灰红色、灰黄色等。灰色具有中间性格，所以在设计和绘画艺术中，灰色能起到调和各种色相的作用，是特别重要的配色元素。例如，灰色不影响邻近的任何一种色，作为背景色最理想；灰色具有高雅、精致、含蓄的印象，是城市色彩的象征；灰色具有柔和、高雅的意象，男女老幼皆能接受，是永远流行的主要颜色；灰色能传达金属感、高级、科技的形象，是高科技产品的常用配色。在单独使用灰色时，会有过于素净沉闷和呆板僵硬的感觉，所以要注重利用不同的层次变化组合或者搭配其他有彩色。

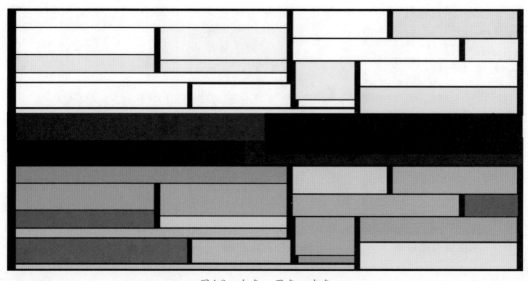

图4-9 白色、黑色、灰色

第二节　抽象的色彩形象

　　抽象的色彩形象是指一组配色或一个画面总的色彩倾向，它包括色彩的色相、明度、纯度的综合因素，是一种调性。

抽象色彩形象.mp4

　　调性具有丰富性、复杂性，呈现出来的是综合视觉形象。调性从大处着眼、从小处着手，这是处理任何事情都要遵循的原则。调性的考虑就是色彩训练中更为整体的一种方法和手段。它的目的是创造出不同的色彩气氛(或称色彩风格)。调性包括三种调子：以明度调子为主的配色；以色相调子为主的配色；以彩度(纯度)调子为主的配色(见图4-10)。

小贴士　　　　　　认识抽象色彩形象

　　我们在"色彩三属性"中曾讲过明度调子、色相调子和彩度调子，但那只是单项对比。要知道，色彩搭配在多数情况下只考虑一项属性是远远不够的。例如，几个纯色并置在一起，由于它们的彩度值和明度值各不相同，不可避免地存在着彩度和明度的同时关系。所以说，这里的调性和抽象的色彩形象，实质上指的是色彩三属性的综合形象。

　　通过我们对色彩形象的分析，大家对色彩一定会有更深刻和理性的认识。色彩确实是帮助我们表现形象、表达思想的最佳手段。

　　对于色彩的抽象形象认知，这里我们大致概括了九种类型。其实，色彩的情感特征是非常复杂的，其形象认知也会随环境、人、感受的形式等原因有很大的差别，而这些正是我们要继续深入学习和实践的重要方面。

明度强对比色调

多色相对比色调

同纯度调和色调

图4-10　以明度、色相、纯度构成的不同色调

一、自然的色彩形象

自然，是我们赖以生存的环境，自然的色彩形象，也是最贴近我们的色彩，最能够引起我们情感共鸣的色彩。自然的色彩明度差别不宜太大，通过近似配色、同色系配色和调和对比色系配色，能够传达出一种具有生态自然的气息，给人以稳重、呵护自然的心理(见图4-11)。

图 4-11　自然的色彩形象

二、古典的色彩形象

沉淀和历史感的色彩具有古典的形象感。它们是以浊色为核心的配色，初看不太引人注意，然而却越看越有味道，可以给人的心理上造成一种非常祥和、亲切的感觉。例如：中国青色元素代表传统的情感和寓意，表现的是文人的清高、淡雅的气质。青花瓷的色彩搭配，就给人以古典的色彩形象感(见图4-12)。

图4-12　古典的色彩形象

三、温馨的色彩形象

温馨的印象来自生活的各个层面，例如餐桌上的橘黄色的美食，自然色的室内设计，

亮白柔和的黄色、蓝色、灰绿色的亚麻布，简朴而高雅的陶瓷器皿等，都具有温馨的意味。温馨的色彩纯度处在"洁净"与"混浊"中间；明度适中，不轻不重；色彩组合对比也不要过于鲜明和亮丽，多为类似色的色调；一般用中差色变化色相和明度关系，体现自然、柔和、恬静的意象(见图4-13)。

温馨的色彩形象

温馨印象来自生活的各个层面，配色处在"洁净"与"混浊"中间，明度适中。以混浊色调的橘黄色系列、黄绿色系列或蔚蓝色系列为主，还可以用较温暖的浅灰色系列的颜色。配色效果具有温和的芳香感，体现了一种自然、柔和、恬静的意向。

图4-13 温馨的色彩形象

四、浪漫的色彩形象

"浪漫"是年轻时尚一族最爱的色彩形象，是指以高明度、低纯度色彩元素组成的色彩形象。它可以利用粉色、浅灰色、淡紫色、浅蓝色等构成色彩基调，塑造一种柔和的、童话的、略带甜美的形象感；可以利用粉紫色、中性灰、清色、白色形成微妙而温馨的色彩基调，形成诗意和童话的色彩意象；可以利用粉色系列、糖果风格，展现出温和浪漫的情调(见图4-14)。

浪漫的色彩形象

利用粉紫色、中性灰、清色、浅蓝色、白色等形成微妙诗意和童话般的色彩意象，具有浪漫的色彩情调感。

图4-14 浪漫的色彩形象

五、华丽的色彩形象

华丽的色彩形象是指具有亮丽、美丽、豪华感意味的色彩。华丽的色彩可以通过类似色与对比色的组合来表现；可以用鲜明的、强烈的、深邃的色调来营造；还可以部分采用浓淡不同的色彩，部分采用强烈对比的组合方式表达。一般紫色系、金色系、红色系与其他对比色的点缀配色最能表现华丽的色彩意象(见图4-15)。

华丽的色彩形象

以紫色、橄榄色、金色等色彩构成基调，应用色相、明度、纯度的对比色手法，能表现出一种高尚而妖艳的意象，稳重之中见华丽。

图4-15 华丽的色彩形象

六、朴实的色彩形象

色调中可以呈现出的平静、朴素的色彩形象，具有舒畅、简朴、文雅的整体氛围。朴实的色彩形象一般是以中等纯度、明度为基调的色彩组合，可以分成暖色和冷色两种色调感。一般绿色、黄色、土色、褐色等自然色彩最能营造出朴实的色彩形象(见图4-16)。

朴实的色彩形象

绿色、黄色、土色、褐色等颜色，以中等纯度、明度为基调的色彩组合，可以分成暖色和冷色两种色调，呈现出一种平静、朴素的色彩形象，营造出一种舒畅、简朴、文雅的整体氛围。

图4-16 朴实的色彩形象

七、优雅的色彩形象

优雅是女性精神追求的意象，一般用于塑造女性形象。优雅的色彩形象，包括安静的、朴素的、优雅的、有情趣的、讲究的、润泽的色彩感觉。以浊色为主，可以用绿色、粉紫色、亮灰色、淡蓝色、灰黑色、紫红色等组合表现。优雅的色彩是现代女性用品、服饰中最常用的色调(见图4-17)。

优雅的色彩形象

以浊色为主调，绿色、粉紫色、亮灰色、淡蓝色、灰黑色、紫红色等为主色，可以塑造多种安静的色彩形象，包括朴素的、优雅的、有情趣的、讲究的、润泽的色彩感觉，用于塑造优雅洗练的女性形象。

图4-17 优雅的色彩形象

八、俊俏的色彩形象

俊俏的色彩形象是介于优雅与新潮之间的色彩意象。一般用冷色调和简洁的花色结合在一起可以塑造出俊俏的色彩，用蓝灰色、灰色、嫩绿色、白色、深咖啡色、黑色等色彩元素，选择较为现代的花色，表达出一种独特的色彩品位(见图4-18)。

俊俏的色彩形象

用蓝灰色、灰色、嫩绿色、白色、深咖啡色、黑色等色彩元素，以冷色调为主，采用浊色，与简单的花型结合，形成一种斯文的、精致的、俏丽的色彩形象，表达出独特的色彩品位。

图4-18 俊俏的色彩形象

九、新潮的色彩形象

新潮的色彩又可以称为流行色彩。其色彩形象具有流行性、时间性等特征，具有很明显的时代感。

形成流行色的因素包括社会思潮、经济状况、生活环境、心理变化和消费动向等。流行色的演变具有一定的规律性。从色系来分析，暖色系均略高于冷色系，明亮鲜艳色系较高；从色相来分析，不同明度、纯度的红色系、绿色系较高，深色的褐色、棕色、咖啡色比例特别高；从组合倾向分析，明度对比、色相对比基本交叉出现；从色调分析，柔和色流行时间长，鲜艳色彩流行时间短；从色卡来分析，配色更加科学、更加艺术，纵横配色效果协调多样。

时尚、产品、服装领域是新潮色彩最突出的表现领域，流行色的设计力求奇而不怪，在主色调下，也可以有一个处于中心位置的色系，围绕主色系，相应地配上点缀色，还要考虑不同地域、不同对象、不同类别的适用性(见图4-19)。

新潮的色彩形象

流行、时尚的色彩形象，在某些设计领域，流行色的预测和设计是明显的，例如服饰、产品等设计。形成流行色的因素包括社会思潮、经济状况、生活环境、心理变化和消费动向等。

图4-19 新潮的色彩形象

实践训练 4-1

　　流行、时尚是现代色彩应用的最典型特征之一。流行色彩，在现代设计领域应用最广泛(见图4-20)。作为设计师，对于流行色的理解、分析和应用，非常关键。

图4-20　流行色在服饰、产品、家居等领域的应用(网络图片)

第五章

色彩意象

- 掌握色彩的通感及方法(色彩与听觉、色彩与味觉、色彩与嗅觉、色彩与触觉)。
- 掌握色彩联想的内容及方法(具象联想、抽象联想、共感联想)。
- 重点掌握色彩的象征性特征(色彩的性格分析、象征性色彩意义、作用和表达方法)。

核心概念

色彩通感　色彩联想　色彩意象

课程导学

通过对色彩心理属性的学习和实践，我们在色彩的掌握和表达上已有了进一步的认识和掌握。实际上，色彩在心理层面的内容是极广泛的，色彩心理透过视觉开始，从知觉、感情到记忆、思想、意志、象征等，它的反应与变化是极复杂的，我们把这种深层次的色彩心理表现叫作色彩意象。

"意象"的概念是出自于中国传统美学的范畴。"意"即"意境"，是作品传达的主观感受、观点等深层次的内涵；"象"即"客观表达"，是作品呈现出来的艺术形象，也叫视觉形象。在色彩设计中，"意象"是指设计者主观情感意愿与客观对象交融而形成的心理形象。在具体的作品中，两者相辅相成，以意表象，以象达意，两者密不可分。

在学习和表达过程中，我们把色彩意象分为几个阶段，依次是色彩通感、色彩联想、色彩意象，三者之间是逐渐递进的关系(见图5-1)。

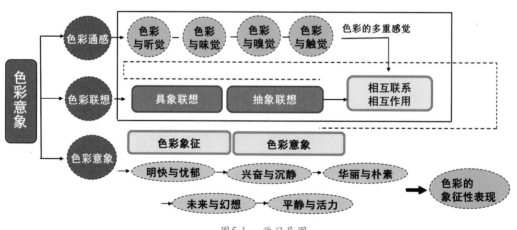

图5-1　学习导图

第一节 色彩通感

人们对色彩世界的感受实际上是多种信息的综合反映，它通常包括我们过去在日常生活中所积累的各种经验。色彩感受并不仅限于视觉，还包括其他感觉的参与，比如听觉、味觉、触觉、嗅觉，甚至还有温度和痛觉等，这些都会影响色彩的心理反应。

色彩通感.mp4

人的感觉器官是互相联系、互相作用的整体，任何一种感觉器官受到刺激以后，都会诱发其他感觉系统的反应，这种伴随性感觉在心理学上又称被为"视知觉""通感"或"共感觉"。 因此，当视觉形态的形和色彩作用于心理时，并不是对某个物或某种色个别属性的反应，而是一种综合的、整体的心理反应，这就是我们所说的色彩通感。

小贴士

认识色彩的通感

钱钟书先生说过，"在日常经验里，视觉、听觉、触觉、嗅觉、味觉往往可以彼此打通或交通，眼、耳、舌、鼻、身各个官能的领域，可以不分界线……"

西方美学家黑格尔在论述音乐时也曾经指出："声音固然是一种表现和外在现象，但是它的这种表现正因为它是外在现象而随生随灭。耳朵一听到它，它就消失了，所产生的印象，就马上刻在心上了，声音的余韵只在灵魂最深处荡漾。"

《钴鉧潭西小丘记》中叙述："嘉木立，美竹露，奇石显。由其中以望，则山之高，云之浮，溪之流，鸟兽之遨游，举熙熙然回巧献技。以效兹丘之下，枕席而卧，则清冷之状与目谋，瀯瀯之声与耳谋，悠然而虚者与神谋，渊然而静者与心谋。"作者通过"目谋""耳谋""心谋"，从一个小丘的自然景观中，悟出了有形、有色、有光、有影、有声、有味、有静、有动的熙熙然世界。

这些经典总结，说明色彩通感是人体的多种感觉器官对色彩的总体感受，是更复杂的心理活动。当某一客观物象出现在人们面前时，眼、耳、鼻、舌、身就会自动地兴奋起来，并各自发挥作用，通过观色、闻香、听声、品味、触质等活动，感知到的视觉、听觉、味觉、嗅觉、触觉等相应的特征。各个感觉器官通过不同的渠道，把有关信息输送到大脑，最后与大脑中已经贮存的经验融合成完整的"多维"影像。所以，色彩通感其实是综合了心理直觉、经验联想以及价值判断等，对色彩的一种综合印象(见图5-2)。

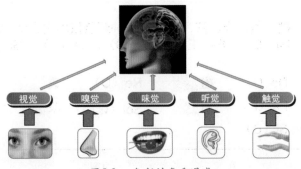

图5-2 色彩的多重通感

一、色彩与听觉

色彩和音乐是相通的，俗话说："绘画是无声的诗，音乐是有声的画。"音乐与色彩关系密切，彼此借鉴，相得益彰。人是由"通感"将音乐的感受转化为配色启示的，音的高低、快慢、组合构成各式各样的音乐旋律，音乐旋律组合的节奏美、韵味的美，让人感觉很有色彩感，进而表现出有力、响亮、明快、抒情、委婉、优柔等色彩印象。

同时绚丽灿烂的色彩形象也能暗示旋律优美的听觉形象，人们在欣赏一幅优秀的色彩艺术作品时，似乎能从中"听"到用颜色谱写的乐曲；一首优美动听的乐曲，似乎能从中"看"到用音符描绘的色彩。

实验心理学研究表明，视觉形象和音乐形象的转换，必须通过"联想"和"想象"才能"翻译"成明快、晦暗、艳丽、沉静、朴素、典雅、华丽等不同的色调。如柔和优美的抒情乐曲可以联想到柔美的中浅色调，节奏热烈奔放的现代迪斯科音乐可以联想到对比明快的色调。

小贴士

色彩与音节

声音与色彩之间关系的研究始于17世纪，英国物理学家牛顿把色彩与音阶的关系做了一个连接，将红、橙、黄、绿、蓝、靛、紫七种颜色依序定为Do(C)、Re(D)、Mi(E)、Fa(F)、Sol(G)、La(A)、Si(B)七音。已经确定在七种光谱色与七声音阶之间存在着可比振动频率，红色与中央Do(C)发生共振、橙色与Re(D)发生共振、黄色与Mi(E)发生共振、绿色与Fa(F半音阶)发生共振、蓝色与Sol(G)发生共振、靛色与La(A)发生共振、紫色与Si(B)发生共振，七种颜色与键盘中的中音八度彼此关联，低于中八度的音比中八度的颜色深暗，高于中八度的音比中八度的颜色浅淡而明亮(见图5-3)。

1905年和1912年，日本色彩研究所(PCCS)也发表了关于色彩与音阶的研究成果，总结了更详细的色彩与听觉联想的关系(见图5-4)。

从全部的音阶来看色听现象，高音阶会倾向于明亮色系，低音阶则会倾向于暗色系，最强音会最接近该色彩，最弱音色彩则会变得较模糊，且趋近于灰色；降半音的音阶会令人联想到暖色系，升半音的音阶则为寒色系；和缓的音乐乐曲会给人蓝色的联想，快节奏的音乐则有红色的联想；高音代表明亮色，低音则代表暗沉色(见图5-5)。

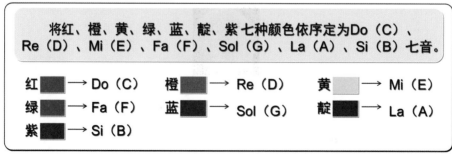

图5-3　牛顿对色彩与音节关系的对应分析

音阶	1905年		PCCS色彩体系色相	1912年		PCCS色彩体系色相
Do	红色		R	红色		R
Re	青紫色		bP	青紫色		bP
Re^b	紫色		P	淡紫色		P
Mi^b	橙黄色		yR	橙红色		RO
Mi	淡青色		B	深青色		B
Fa	粉红色		R	粉红色		R
Sol	青色		B	青绿色		bG
Sol^b	绿青色		gB	绿青色		gB
La	淡黄色		Y	黄橙色		rY
Si	鲜铜色		Yr	鲜铜色		Yr
Si^b	橙色		O	橙色		O

图5-4　日本色彩研究所(PCCS)总结的色彩与听觉联想

色彩 \ 感觉	色　听　联　想			
	纯色	清色	暗色	浊色
红	吼叫、热闹、呐喊	震动、情语、轻快	低沉、嘶哑声	噪音、苦闷、嗡嗡声
橙	高音、嘹亮、轰隆声	悠扬、明朗、呱呱声	浑厚、悲壮	呜咽、沉重、哄哄声
黄	明快、响亮、尖锐	悦耳悠扬、哈哈声	回声沉闷、喃喃声	昏沉、沙哑
黄绿	清晰、轻快、清脆	轻柔、明细、婴儿声	迟钝、昏沉	沙沙声、慢板、唠叨
绿	平静、安稳	清雅、柔和	沉静稳重、叨叨声	阴郁、低沉
青绿	清畅、安逸	清脆、飘逸	泉、松风	烦闷、溪流
青	嘹亮、和谐优美	优雅、柔美	幽远、深远、稳重	沉重、超脱、呼呼声
青紫	刺耳响亮、高远之声	尖叫、澎湃、呼叫	惨叫、严肃、恸哭	悲鸣、轰轰声
紫	哑铃、幽深、古韵	柔美声音、含蓄乐曲	咕咕、喳喳、重响	磁性、呻吟、老人声
白	宁静、休止、肃静	—	—	—
灰	沙沙、消沉声、无声	—	—	—
黑	沉重、浑厚、幽深			

图 5-5　色彩与听觉联想

实践训练 5-1

中国古代早有"以耳为目""听声类形"的说法。相传2000多年前，楚国有位善于操琴的音乐大师俞伯牙遇到知音钟子期，伯牙操琴，子期赞道："美哉！巍巍乎泰山""美哉！荡荡乎若江河"。这里就将铿锵激荡的琴声与壮丽的泰山、浩瀚的江河形象有机地联系在一起。

我国古典诗词里，也有不少描写视觉形象与听觉形象审美心理的佳句。如"红杏枝头春意闹"，一个富有音乐感的"闹"字，显现出红杏无声的姿色，绝妙地刻画出春天的盎然生机。又如"留得残荷听雨声"，视觉形象的残荷和听觉形象的"雨声"勾起了林黛玉的伤感情绪。当我们倾听小提琴协奏曲《梁祝》的优美旋律时，能够感受到或悠扬，或热烈，或典雅，或萧条的旋律，也会同时冥想出空幻、朦胧、飘逸的缤纷色彩的感觉。

西欧著名音乐家施特劳斯的《蓝色多瑙河》《春的声息》，舒曼的《狂欢节》，贝多芬的《田园》等，都是音乐大师们试图在音乐中追求色彩意境的代表作。最具有代表性的是法国印象主义音乐大师德彪西，他开创了印象派音乐，毕生追求发挥色彩在音乐中的表现力，经常应用五声音阶、全音音阶、色彩性和声与配器进行创作。他的代表作《大海》《夜曲》，采用音色对比的手法，描绘了晨曦时由紫变蓝的天空和朦胧、飘忽、空幻、幽静的色彩意境。德彪西的色彩音乐曾在欧洲风行一时。

康定斯基的抽象绘画就是充满音乐旋律和节奏感的范例。而康定斯基在色彩上的造诣，则是在他的艺术作品里体现出音乐的旋律感、节奏感，色彩与音乐之间的类比关系，刻意追求抽象的形状与色彩音乐性的表现。他认为黄色的明度像小喇叭的声音又尖又响，浅蓝色类似笛声，深蓝色像大提琴，更深的蓝色就像低音提琴，最深的蓝色像风琴声，红色像带着激情的、中调、低调的大提琴声，橘色则像是提琴拉着慢拍的曲子。例如：《相互的和谐》《伴奏中心》《赤色的卵》等作品，是最容易让人将视觉元素与听觉元素联系起来的抽象艺术(见图5-6)。

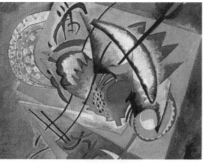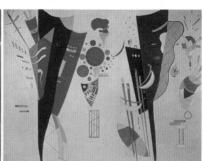

《相互的和谐》　　　　　　《伴奏中心》　　　　　　　《赤色的卵》

图5-6　康定斯基的三幅作品

音乐色彩感受能力的强弱不仅与音乐和色彩艺术修养有关，而且与联想力和想象力有关。就色彩和音乐来讲，均包含许多抽象要素，可以有各种方案的搭配、组合，能产生各

种各样的色彩图形。不同的音调、不同的乐曲，表达的情感是不同的，复杂的视觉与听觉的通感，可以把不同的乐音组合感觉"翻译"成不同情绪和"味道"的色彩配置，如柔悦优美的小夜曲可以联想到中明度的柔和色调，铿锵有力的进行曲可以联想到饱和度很高的纯色调，《天鹅湖》里"四只小天鹅"的乐曲可以联想到明快、亮调的优美色彩配置等，通过对不同乐曲的赏析，可以作出各自感觉对应的抽象色彩(见图5-7)。

在当今数字化时代，视觉图像与动画、音乐、游戏等领域的发展互动关系更加密切。如果我们能充分掌握与运用"色彩与听觉"之间的关系，并将这种关系形成具体化与可视化的内容，将更有助于传达的有效性与说服性(见图5-8)。

《小夜曲》中明度柔和色调　　《义勇军进行曲》纯色调　　《天鹅湖》明快色调

图5-7　乐曲与抽象色彩联想

柔和的旋律　　　热烈的旋律　　　明快的旋律　　　激昂的旋律

图 5-8　色听联想（学生作品）

二、色彩与味觉

美味佳肴讲究色、香、味、形俱全，以"色"为首，可见色彩在饮食文化中是非常受重视的。如果美食具有诱人的颜色，首先在视觉上就起到了增进食欲的作用。虽然人的味觉主要通过舌头对各种食物的品尝刺激来完成的，但是，通过生活经验，在科学的指导和启示下，人们可以将自己的味觉与许多事物的色彩对应地联系起来。

　　色彩的味觉与食品本身的味觉记忆信息有关。例如，酸味使人联想到不成熟的果实，如生桃、生梨、生苹果、生葡萄等，因此，黄绿色和嫩绿色往往能传达出酸涩的联想感觉来。而辣味能使人联想到红辣椒、辣椒酱、辣油等辛辣的调味品色彩；咸的味觉可以和冷灰色、暗灰色、白色联系起来；甜的味觉往往可以和淡红色、粉红色、淡褐色等色彩联系起来(见图5-9)。

　　色彩的味觉会因物、因人而异。例如，苹果的红色给人以甜味，但辣椒的红色却给人以辣味；青绿色的蔬菜给人以新鲜感，然而腐败变质的肉类也呈现出青绿色；对于没有饮用过咖啡的人来说，并不能感觉到咖啡(褐色)的苦味。可见，不同的食品、不同地区、不同民族的饮食习惯不同，味觉的记忆内容有别，色彩的味觉联想也不同(见图5-10)。

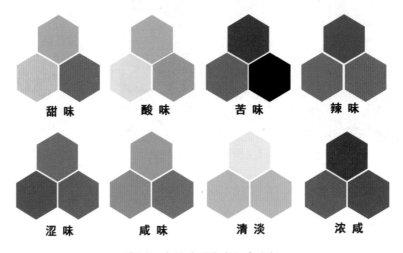

甜味　　　　酸味　　　　苦味　　　　辣味

涩味　　　　咸味　　　　清淡　　　　浓咸

图5-9　各种味觉色彩组合分析

色彩 ＼ 感觉	色 味 联 想			
	纯色	清色	暗色	浊色
红	辣、甜蜜、糖精味	甜蜜、蜜、醇美	焦、涩味	巧克力、五香、腐朽
橙	酸辣、甜、胡椒	甘、甜美、蜂蜜	苦涩、烟味、熏味	碱、杂味、反胃
黄	甘甜、甜腻	淡甘、清甜、乳酪	碱、苦醋	涩、酸苦味、醇酸
黄绿	酸、未熟	酸甜、涩	酸醋、苦涩	酸涩、干腐
绿	涩、酸涩	微涩、淡涩、香油	涩涩的、干涩	苦、苦涩
青绿	清凉可口、反涩	新鲜美味、甜酸	苦涩、腐烂、咸	恶心、酸臭
青	生涩、酸脆	清泉、淡水	油腻、呕吐	呕气、脏腻
青紫	甘苦、酸辣	碳酸、酸碱	碱、艰涩、晦涩	苦臭、腐坏、发酵
紫	酸甜、酸醋	淡酸、甘涩	臭油、烟臭、佳酿	焦煳、泥土味
白	味精、无味、平淡	—	—	—
灰	水泥味、烟味	—	—	—
黑	焦苦、焦味	—	—	—

图 5-10　色彩与味觉联想

小贴士

色彩与味觉

(德)约翰内斯·伊顿(Jogannes Itten)在《色彩艺术》中记载这样一件逸事："一位实业家准备举行午宴，招待一批贵宾。当宾客围住摆满美味的餐桌就座之后，主人便以红色灯照亮了整个餐厅。肉食看上去颜色很嫩，使人食欲大增，而菠菜却呈现黑绿色，马铃薯显得鲜红。当客人们惊讶不已的时候，红光变成了蓝光，烤肉显出了腐烂的样子，马铃薯像是发了霉，可是黄色灯一开，就把红葡萄酒变成了蓖麻油，把来客都变成行尸。没有人再想吃东西了。主人笑着又打开了白光灯，聚餐的兴致很快就恢复了。"这个故事生动地说明，不同彩色光源的照射，对食品色彩产生很大的影响，从而引起人们不同的食欲反应。另外，存放食品的器皿色彩一般采用白色，以衬托食品色彩的本来面目。

我们可以观察农贸市场中许多出售肉食的摊位用红色玻璃纸包裹灯泡，用红色灯光照射食物，就是为了使肉食看上去更加新鲜，使人们乐于购买。

实践训练 5-2

色味联想，通过人们的生活经验，在科学的指导和启示下，将自己的味觉与许多事物的色彩对应地联系起来。所以，色彩的味觉与食品本身的味觉记忆信息有关，也会因物、因人而异。

就一般规律而言，黄、白、浅红、橙红色具有甘苦味；绿、黄绿、蓝绿色具有酸味；黑、蓝紫、褐、灰色具有苦味；暗黄、红色具有辣味；茶褐色具有涩味；青、蓝、浅灰色具有咸味；白色清淡；黑色浓咸；明亮色系和暖色系容易引起食欲，其中以橙色为最佳；有色彩变化搭配的食物容易增进食欲，单调或者杂乱无章的色彩搭配容易使人倒胃口。另外不同彩色光源的照射也会对食品色彩产生很大的影响，从而引起人们不同的食欲反应(见图5-11)。

图5-11 酸、甜、咸、辣 色味联想(学生作品)

图5-11　酸、甜、咸、辣 色味联想(学生作品)(续)

三、色彩与嗅觉

　　色彩与嗅觉的关系大致与味觉相同，也是由生活联想而获得的。人们在生活中会体验到花卉、瓜果、食品、植物的各种香味，玫瑰、兰花、苹果、牛奶、咖啡、酸醋、茶叶等各类食物具有不同的味道感觉。

　　人们由花色联觉到花香，或由花香联觉到花色，或由某种食品的香味联觉到某种食品，由某种食品联觉某种色彩，其联觉和依据仍是生活的体验。没有喝过咖啡的人不

会感受到咖啡的特殊香味，没有吃过或闻过榴梿的人也很难想象它是什么口感和气味(见图5-12)。

图5-12　色彩与嗅觉的联觉

色彩容易产生的嗅觉联想有很多，通常红色、黄色、橙色等暖色系容易使人联想到香味；偏冷的浊色系容易使人联想到腐臭味；深褐色容易使人联想到烧焦的微微的煳味(见图5-13)。

色彩 ＼ 感觉	色 嗅 联 想			
	纯色	清色	暗色	浊色
红	浓香、酸鼻、野香	艳香、幽香	脆味、浓郁、烧焦	恶臭、霉味、腥味
橙	浓郁的、奇香	温香、淡香、酪香	腐臭、酸味、氨味	泥土香、郁香
黄	芳香、纯香、甜香	清香、飘香、橄榄香	腐臭、焦味、烤味	腐臭、异味
黄绿	芬芳、清香	清香、香嫩	干霉味、腐臭	臭霉味、乏味、药味
绿	新鲜、香草味	薄荷味、凉	毒气、窒息	污臭、恶臭
青绿	香凉、果香	薄荷香、青草味	气闷、腐臭	发霉、呛鼻、腐朽
青	原野之香、烈香	淡酸、药味、凉湿味	鱼腥味、臭气	霉湿、煤气味、锈味
青紫	浓烈的幽香、芬郁	娇香、烧香	火药味、焦炭味	烂臭、霉气
紫	娇香、浓烈的香气	兰花香、香梅	蚊香、五香	腐酸、狐臭
白	桂花香、无臭、清香	—	—	—
灰	灰尘、夜来香	—	—	—
黑	煤炭、黑烟、黑香	—	—	—

图5-13　色彩与嗅觉联想

四、色彩与触觉

色彩与触觉主要指温度感和质感。不同的色彩会产生不同的温度感。暖色一般有温暖的感觉；冷色有寒冷的感觉。色彩实验心理测定结果发现，在蓝绿色房间工作的人，当温

度下降到15摄氏度时就会有寒冷感，而在红橙色房间工作的人，当温度降低到10摄氏度至12摄氏度时，才有寒冷感，两种色觉造成的心理温差竟达到3~5摄氏度(见图5-14)。

冷感

暖感

图5-14　色彩与触觉的联动

色彩触觉还与色彩的三属性相关，特别是与明度和纯度关系密切，明度高、纯度高的颜色感觉光滑细腻；明度低、纯度低的色彩感觉粗糙。如果再加上材料的质感，色彩的触觉感受会更强烈(见图5-15)。

色彩＼感觉		色　触　联　想			
		纯色	清色	暗色	浊色
红		烫、热	温暖、酥松、丰满	铿锵、牢固	粗糙、坚硬、干燥
橙		温热、发烧、有弹性	暖和、平滑	厚、仿古、干枯	绒毛、沙土、不光滑
黄		光滑、光亮	弱、流动、绵绵	滑腻、垃圾、痒痒的	温暖、脏
黄绿		细软、平滑	细嫩、薄、柔嫩	粗糙、搓磨	温湿、粗俗
绿		清凉、凉爽	轻松、平坦	生硬、阴凉	肮脏、阴森
青绿		滑溜溜、活生生	凉爽、细腻	潮湿、冷	滑润润、黏稠
青		流动、冰冷	舒松、凉爽、舒畅	滑滑的、光泽、硬	粘滑、粗硬、泥污
青紫		柔润、滑润	柔软、轻软	坚硬、硬板、厚实	粘板、泥泞、粗糙
紫		绒绒的、丰润	细润、软绵绵	毛绒、皱皱的、粗皮	灰尘、鲁钝、垢泥
白		明亮、平坦	—	—	—
灰		灰灰、粗糙、不光泽	—	—	—
黑		摸不着、厚硬	—	—	—

图5-15　色彩与触觉联想

实践训练 5-3

色彩视觉与其他感觉联通，实际上是形象思维的反映。实践证明，色彩的通感的确存在，是我们听觉、嗅觉、触觉、味觉等感觉器官的综合反应，是几种感觉的相互联系和相互作用，也就成为"多重通感"。

我们可以运用色彩通感表达我们的情感，它在色彩实践中是一种重要的艺术表现手段。在色彩作品中，通感的使用可以使读者各种感官共同参与对审美对象的感悟，从而使色彩产生的美感更加丰富和强烈。

色彩设计师研究感觉互通、感觉转移的心理活动，是为了利用色彩刺激在视觉以外的听觉、味觉、嗅觉、触觉等感觉起作用，使色彩的魔力得到充分的发挥(见图5-16)。

图5-16 色彩的多重通感(学生作品)

第二节　色彩联想

在生活中，人们在感知对象的过程中，总会将对象作为一个整体来认识。如果色彩的感觉由感性认识阶段上升到理性认识阶段，由于"联想"和"想象"的参与，色彩所表现的感情和性格就会更加丰富。这是人们对色彩认知的普遍状态，人们通过联想去评价色彩，并以自己的心灵去观察和欣赏色彩。

色彩联想.mp4

当人们看到某一色彩时，会唤起大脑有关色彩的记忆，会自发地将眼前的色彩与过去的生活经验联系在一起，经过分析、比较、归纳、想象等思维活动，形成一个新的对色彩情感的体验。这一创造性的思维过程被称为色彩联想。

色彩联想取决于色彩性质、主体感受、创作指向三个方面。我们根据联想的状态不同，把色彩联想分为具象联想、抽象联想、共感联想三种情况。色彩联想结果可以是具体的物体，也可以是抽象的概念。具体联想带有更多的客观性、普遍性，抽象联想则带有较多的主观性、特殊性，共感联想是思想和情感更丰富的一种色彩体验。

小贴士

认识色彩的联想

色彩联想与平时的生活经验联系最紧密。比如说，对于红色，我们既可以联想到具体的事物，如太阳、火焰、红旗、鲜花等，也可以产生抽象的联想，如革命、激昂、热情等；又如黑色，既可联想到黑色衣服、黑色汽车、黑夜等具体的事物，也可以联想到死亡、绝望等抽象概念。

如果用颜色表现"兴奋、丰收、幻想"这三个词，相信大多数人都会选用红色代表兴奋、黄色代表丰收、蓝色代表幻想。面对凡·高的《向日葵》这片黄色，我们会联想到明媚的阳光，会让人感到光明、温暖；还会联想到成熟的庄稼，让人想到丰收、人们会很喜悦。通过蓝色，大家可以联想到蓝天、冰山这些可以看得见、摸得着的东西，也可以联想到希望、冷静这些看不见、摸不着的东西。黄色是洋溢喜悦与轻快的色彩，仿佛春天的花蕾，让人感觉到由内向外蓬勃的生命力(见图5-17)。

我们看到一种色彩，就会自觉地把它和以前看到的、接触过的有相似色彩特征的事物形象地联系起来。由于这些联想会给人带来各种各样的感受，从而丰富人们的情感世界，这就是色彩联想。

图5-17　色彩联想

一、具象联想

具象联想是指由色彩的刺激而联想到某些非常具体的事物，我们称之为具体的联想。如看到橙色就会想到橘子、橙子；看到绿色会联想到树叶、庄稼、草地；看到蓝色会想到大海和蓝天；看到黑色联想到煤、黑夜等具体事物。

具象联想与人的幼儿时代的经历和印象关系最密切，如白色使人想到白云、棉花；粉色使人想到花朵、甜蜜的糖果；蓝色使人想到天空、海洋(见图5-18)。

图5-18 色彩的具象联想

这类联想是由色彩性质相同所产生的，属于浅层的感性共鸣，这种联想有时还会扩展为时间、季节、地域的联想，如看到黄绿色和粉红色会想到春天。这样的联想虽不是一个具体的形象，但它也是和人们的生活经验、经历紧密相连的一种自然现象。所以具象联想也可以称为感性联想，因为色彩通感与人的大脑中对平时经验的记忆产生了联想关系，从而使色彩变成一种抽象概念，存贮在大脑中。日本色彩学家家田敢调查了不同年龄段的男女对十一种主要色彩的具象联想结果(见图5-19)。

性别年龄 颜色	色彩的具体联想			
	小学生（男）	小学生（女）	青年（男）	青年（女）
红	苹果、太阳	郁金香、洋服	红旗、血	口红、红鞋
橙	橘、柿	橘、胡萝卜	橙子、肉汁	橘、砖
黄	香蕉、向日葵	菜花、蒲公英	月、雏鸡	柠檬、月
黄绿	草、竹	草、叶	嫩草、春	嫩叶、衬里
褐	土、树干	土、巧克力	皮包、土	栗、靴
绿	树叶、山	草、草坪	树叶、蚊帐	草、毛衣
蓝	天空、海洋	天空、水	海、秋空	大海、湖水
紫	葡萄、紫菜	葡萄、橘梗	裙子、礼服	茄子、藤
白	雪、白纸	雪、白兔	雪、白云	雪、砂糖
灰	鼠、灰	鼠、阴天	灰、混凝土	阴天、冬天
黑	炭、黑夜	毛发、炭	黑夜、洋伞	墨、套服

图5-19 色彩的具象联想(日本色彩学家家田敢统计)

二、抽象联想

抽象联想是一种理性的联想方式，是相对于"具象"联想而言的，是指当看到某种色彩时，直接想象到某种理性的、抽象的逻辑概念的心理反应形式，这种联想方式称为抽象联想。

例如，当人们看到红色，会联想到革命、热烈、献身；看到黄色，会想到光明、智慧；看到绿色，会想到和平、环保；看到蓝色时，会想到沉远、宁静、博大、智慧或冷淡、薄情；看到紫色，会想到高贵、神圣；看到黑色，会联想到绝望、死亡等情景。由此可见，抽象联想属于主体感受诱导出的深层次的理性思维活动产物(见图5-20)。

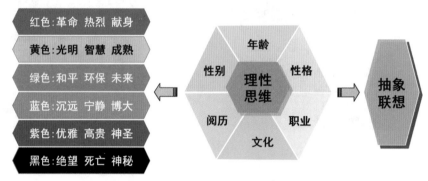

图5-20　色彩的抽象联想

抽象联想容易受到主观条件的制约，它受观者的年龄、性别、阅历、性格、职业、文化、智力等因素的影响；不同年龄的人群，因文化阅历、经验的不同，对同一种色彩其联想的内容也有所不同。少年因年龄和文化水平、阅历等条件的影响，更多的是具象联想；而成年人，则更多的是理性的概念与抽象性的色彩联想。

日本色彩学家在联想调查中，对五种主要颜色得出的具体联想和抽象联想的研究结果表明：男性的具体联想要比女性强，其中感情腺发达的人易于作抽象联想，而理智腺发达的人善于作具体的联想。不同地区、不同民族、不同职业、不同年龄的人在色彩联想方面有很大的区别，色彩的联想与个人的生活习惯、心理条件以及客观区域、民族、年龄、文化、性别、经济等有着密切的联系。日本色彩学家冢田敢的色彩抽象联想调查(见图5-21)。

性别年龄　　颜　色	色彩的抽象联想			
	小学生（男）	小学生（女）	青年（男）	青年（女）
白	清洁、神圣	纯白、纯洁	洁白、纯真	洁白、神秘
灰	忧郁、绝望	忧郁、阴森	荒废、平凡	沉默、死亡
黑	死亡、刚健	悲哀、坚实	生命、严肃	阴沉、冷淡
红	热情、革命	热情、危险	热烈、卑俗	热烈、幼稚
橙	焦躁、可怜	悲俗、温情	甘美、明朗	欢喜、华美

图5-21　色彩的抽象联想(日本色彩学家冢田敢统计)

三、共感联想

色彩作用于视觉而引导出其他感觉领域的联想或反向的色彩心理联想形式，被称为共感联想，又称色彩的统觉联想。例如见到青绿色联想到酸味，反过来品尝酸味的食物想到青绿色的杏儿。从联想的范畴上划分，可将共感联想分为以下四种形式。

1.色听联想

色彩会让我们对某种声音产生联想，不同的色彩会让人们联想到不同的声音。通常低音具有深沉感，代表低明度色彩，高音具有明亮感，代表高明度色彩；清楚悦耳的声音是单纯而鲜明的，混杂的声音具有混浊的色彩感。声音的感情通常由色相属性来传达。例如，教师用音乐向先天失明的人灌输色彩概念，通常用激昂的音乐表示红色；用欢快的乐曲表示黄色；用庄重的音乐表示黑色；用柔和的音乐表示浅蓝色等。另外，联想各种乐器的材质和色彩，也能寻找到不同乐器的色彩形象，如弦乐为茶色系、管乐为黄色系、电子音乐给人蓝色透明的感觉(见图5-22)。

2.色味联想

色彩与味觉有密切关系，当某种色彩作用于视觉器官时，会引起一种味觉的心理反应。例如，看到红色会感到一种辣味，看到橙色会感到一种甜味，看到青绿色让人联想酸杏味，看到褐色感到咖啡的苦味，这一系列感觉就是色彩引起的色味联想。人们常常将柠檬黄、青梅绿、葡萄紫、鲜黄、生绿等色归于酸味；成熟的苹果红色，成熟橘子、柿子的橙色，樱桃的紫红色，香蕉的中黄等，都会联想到甜甜的味道；看到腐烂的黑绿色、咖啡的深褐色、苦瓜的绿色等，会生出一种苦味的联想；而大红色、大绿色、红色与紫色混合成的紫红色会令人产生辣味感(见图5-23)。

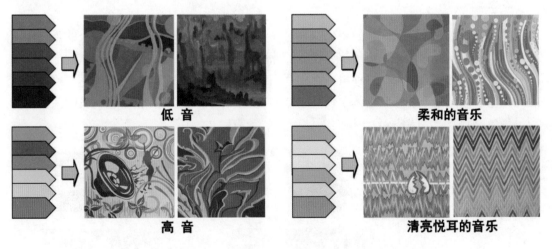

低 音 柔和的音乐

高 音 清亮悦耳的音乐

图5-22　色听联想(学生作品)

图5-23　色味联想(网络图片)

3.色嗅联想

色彩也会让人产生嗅觉的联想。最常见的色嗅联想是由某种色彩联想到某种花香，当我们看到淡淡的紫色时，会想到丁香花、荷花的清香；看到白色又会让人想到水仙、玉兰、百合的香气；看到桃红色使人联想到桃花的芬芳；看到茶褐色使人联想到焦煳的气味；深色调则使人联想到腐败的气味；看到黄绿色就联想到大片草坪散发出的沁人心脾的自然气息和清香(见图5-24)。

图5-24　色嗅联想(网络图片)

4.色触联想

看到某些色彩也可以让我们感到一种触摸到某种物体的质感，产生触觉上的联想。例如，看到高明度色彩会联想到柔软、轻飘的感受；明亮色彩比暗浊色彩使人感到洁净。看到青紫色的浊色，会觉得有一种粗糙之感；用手去摸同质的红色与蓝色物体，会给人红色的物体坚硬而温暖、浅蓝色物体柔软而冰凉的错觉；看到纯正的红色会想到烫的感受；看到黑色会感到坚硬(见图5-25)。

图5-25　色触联想(网络图片)

 实践训练 5-4

既然色彩的经验与一个人的成长经历有关，那么人们对色彩的体验则必然有其独特性(个性)的一面，同时也有其社会性(共性)的一面。色彩给我们带来的间接心理效应是非常丰富的。例如，当人们看到某些色彩，会联想到一年四季的色彩变化，于是产生了季节联想；色彩也会引起人们对时间的联想，看到不同的色彩，人们会触景而发，想到黎明、拂晓、晨曦、旭日东升、朝霞满天等自然情景(见图5-26)。

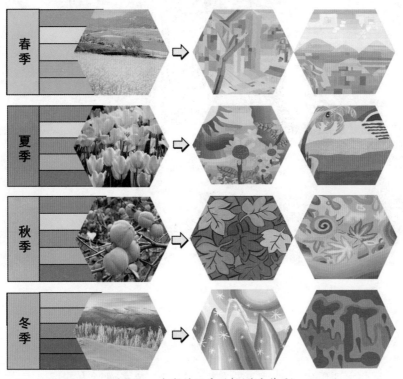

图5-26 色彩的四季联想(学生作品)

 实践训练 5-5

一种色彩可以与具象的物体、抽象的词汇、一个场面、一种情感等形成异质同构关系，从而赋予色彩以生命和意义，使其具有表现现实世界的功能。当我们看色彩的时候，常常回忆过去的经历，把色彩与这些经历结合起来，根据色彩的刺激想起与它有关的事物，因此，人的经验、记忆、知识影响人的色彩联想。

色彩联想因为人的性格、生活环境、教养、职业等不同也有区别，并且与人所处的时代、民族、年龄和性别相关联，这些因素同样影响着联想结果。色彩联想有多种形式，如从色彩联想到空间、从色彩联想到事物的温度、从色彩联想到事物的质量等。色彩也能够引起

情感的美妙联想，喜、怒、哀、乐是最普遍的情感，其色彩也会有着明显的表现特征。

色彩联想在人们日常生活和消费行为中表现得十分普遍，尤其是在卖服装、化妆品、工艺品、装饰品，以及其他一些需要展示外观的商品时，必然要从商品的色彩上产生相应的联想(见图5-27)。

图5-27　色彩联想应用(网络图片)

第三节　色彩意象

色彩作为一种物理现象，本身不带有任何感情。色彩通过人的视觉神经传达到大脑引起的这种心理反应，加上人类的生活经验，赋予了色彩不同的情感和性格。当色彩具备了这种属性后，就变成富有活力的物质，能够传达人的喜怒哀乐。我们欣赏绘画作品时，对通过画

色彩意象.mp4

面呈现出的色彩形象进行感觉和分析，阐述自己的体会和理解，进而感悟作品传达的深刻内涵。作者借作品来表达、宣泄、展示自己的创作理念和情感，我们称之为意象表达。

所谓意象，就是客观物象经过创作主体独特的情感活动而创造出来的一种艺术形象。在色彩创作中，"意象"就是主观的"意"和客观的"象"相结合，也就是融入作者思想感情的"物象"，是赋有某种特殊含义的具体形象，这里简称借物抒情。色彩意象就是通过创作图形和色彩表达作者的抽象情感，也就是借形色抒情。色彩意象主要分为两部分内容，一是色彩象征，二是色彩意象表达。

小贴士

从"中国红"看色彩的象征意义

　　每种颜色都有自己的表情和性格，体现的象征意义各不相同。例如，红色是我国传统文化中的基本崇尚色，体现了我们中国人在精神和物质上的追求。中国传统建筑的红墙碧瓦，促成他人美好婚姻的"红娘"，喜庆日子的大红灯笼、红对联、红福字，男娶女嫁时贴大红"喜"字，将热闹、兴旺形容为"红火"等，可以说中国红就是中国人的魂。尚红习俗的演变，记载着中国人的心路历程，经过世代承启、沉淀、深化，逐渐演变为中国文化的底色，承载着浓浓的中国记忆，象征着我们热忱、不屈的民族品格(见图5-28)。

　　色彩的象征意义在不同民族的文化里有着很大的差异。从根本上讲，在中国文化中，颜色的象征是基于过去中国漫长的历史文化而形成的，所以颜色的象征意义有相当强烈的政治化倾向。而西方文化中的颜色象征则更多地得益于民族的开放性，其象征意义少了一些神秘，使其色彩语义来源更容易追踪。

　　不同文化之间颜色象征意义又都是在社会发展、历史沉淀中约定俗成的，是一种永久性的文化现象。它们能够使色彩语言更生动、更有趣、具有丰富的内涵，所以我们在设计应用上应该给予足够的注意，有效地传达其象征意义。

图5-28　红色的象征(网络图片)

一、色彩象征

　　色彩的象征是在色彩通感、色彩联想的基础上形成的一种思维方式。色彩的联想赋予了色彩各种表情，并被概括成一定的精神内容，最终形成色彩的象征意义。色彩象征体现了色彩联想中"共性"的一面，是一种社会化的联想。

　　色彩象征受地域环境、民族文化的影响，同样的色彩在世界不同地区往往表示不同的信息，具有不同的象征性。比如，黄色是太阳光的颜色，在古代中国是帝王的主属色彩，因而象征着崇高与威严，一般人是不准使用的。即使在当今中国，黄色也依然是仅次于红色的色调，是壮丽和辉煌的象征。而在基督教普及的欧美，因为叛徒犹大的衣服颜色是黄

色，所以黄色被认为是卑劣的象征，所以黄色是恶徒、胆小鬼和低级刊物的代名词。在巴西，黄色表示绝望的颜色。在伊斯兰教中，黄色是死亡的象征。

由此可见，一旦某种色彩联想与该社会的特定文化发生紧密结合的时候，就会被固定为一种社会观念，这就形成了色彩的象征性。在中国，红色与所联想到的革命已被固定为一种社会观念，红色成了革命的象征。

色彩一旦形成了这种象征性以后，它就被纳入了我们特定的文化体系中，成为社会约定俗成的一种符号、一种语言。当你接触这个符号的时候，不论你自身有何感想，只要你生活在这一文化体系中，这种象征语义就成为你欣然接受、无法摆脱的观念。或许最初它来自某一联想，但它与一般的联想完全不同，很少有个体的分散性。

色彩象征性在它所属的文化体系中已成为一种必须遵循的、约定俗成的社会性规则。例如，绿色是最具有国际性的，它象征着和平、友善、希望和生机，是大自然草木的色彩，所以意味着自然和生长，无论是在西方文化还是中国文化中，绿色的象征意义都是一致的。比如世界公认的和平鸽就是一只口衔绿色橄榄枝的白鸽子，"绿色食品"也是当今各国商家宣传自己的产品最具有魅力的一招(见图5-29)。

图5-29　绿色的象征(网络图片)

二、色彩意象

色彩不仅是人类群体文化的形象载体，而且在艺术学意义上具有丰富的情感表现力。我们不仅通过色彩传递、交流视觉信息，同时在色彩的形式美中又注入了一定的社会内容。色彩意象是情感化的色彩表现语言，它强调主观意识，追求内心感受，塑造富有意蕴的色彩。它是通过主体的认知、判断、观念等一切主观意识，把客体的色彩上升为追求个性创意和精神创造的层面。

意象是中国古典美学的中心范畴，有着深刻而丰富的内涵。"意"与"象"是辩证关系，"象"是"意"的表达形式，"意"是与"象"契合后的升华。中华民族传统艺术对

于色彩的运用是非客观的，色彩是心象的色彩，即意象的色彩，"意"通过"象"来显现。例如，中国的书法和水墨画以其独有的艺术魅力屹立于世界艺苑之林，墨韵就是中国画黑白体系的审美主体，其玄奥和神秘使中国画有着独特的美感和超出画外的哲学意味，我们能够从黑白的万般变化中感受到审美意象。我国京剧艺术中也包含了极致夸张的色彩意象因素，京剧艺术的脸谱与服饰，在浓烈的色彩搭配中，给人以强烈的视觉冲击与震撼，形成了鲜明的性格特征与象征意象的符号(见图5-30)。

现代艺术作品的表达形式可以是具象的，也可能比较抽象，有时实用性与艺术性兼具，但都具有表情达意的效果。例如，在康定斯基、马蒂斯、毕加索等艺术大师的作品中，特别注重对色彩的运用，而且更具有深刻的意象性。他们在作品中通过形色构成表达思想、展示情绪、传递情感意义，更加强调以人为本、意象合一，追求人文精神的升华，能够给我们带来更多的启示和思考(见图5-31)。

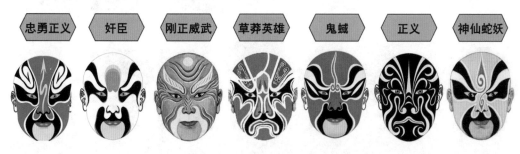

图5-30　京剧艺术脸谱中的色彩意象

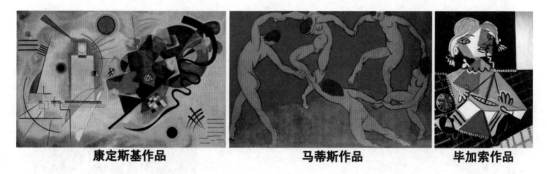

康定斯基作品　　　　　　马蒂斯作品　　　　　毕加索作品

图5-31　大师作品中的色彩意象

实践训练 5-6

在长期的生产实践和社会实践中，人们逐步形成了对不同色彩的不同理解和感情上的共鸣。色彩意象是一种心理体验，因为人都具有自然性和社会性，所以在色彩意象的感悟和表达上是有共性特征的。除此之外，不同性格、不同人文环境的人对同一色彩也会产生不同的解读。这就要求设计者要具体情况具体分析。

案例1：2008年奥运会吉祥物福娃的设计采用的是红、黄、蓝、绿、黑五种色彩，与奥

运五环标志构成图形与色彩的集合体。奥运五环代表全球五大洲，黄色是亚洲，黑色是非洲，蓝色是欧洲，红色是美洲，绿色是大洋洲。五环环环相扣，象征着五大洲人民的团结，共振奥运精神，朴素的白色背景寓意着和平。因此，除了图形具有代表性之外，包含其中的色彩也可以理解成奥运的另一标志性符号，蕴含着丰富的象征意义(见图5-32)。

图5-32　奥运会五环标志及2008年奥运会吉祥物"福娃"(网络图片)

案例2：色彩是电影艺术中不可缺少的部分，电影色彩一般需要附着于影片中的场景、形象与环境，但是色彩又超然于这些物象之外。波兰电影大师克日什托夫·基耶斯洛夫斯基(Krzysztof Kieslowski)导演的以法国国旗颜色命名的色彩三部曲《红》《白》《蓝》，象征了法国启蒙运动和法国大革命的理想，即自由、平等、博爱。银幕色彩从配角一跃而成为主角，这种整体色调更容易使影片形成一种完整的风格，同时影片主题、象征意义和意象的表达也就显而易见了(见图5-33)。

图5-33　法国电影《红》《白》《蓝》(网络图片)

第六章

色彩行为

 色彩构成

学习要点及目标

- 了解色彩对比、色彩调和的概念，掌握以色彩的三属性为基础的色彩对比。
- 掌握色彩调和的表现原理、手法及其特征等内容。
- 掌握色彩的构成形式。

核心概念

色彩对比　色彩调和　色彩构成

 课程导学

　　色彩，在我们通常的意识中，它是静止的，怎么会有行为呢？其实，行为一词，在这里有动态和因果的双重意义。一方面，我们应用色彩进行设计创造，这是一种行为活动。另一方面，色彩在我们的意识安排下，会有各种变化和效果。比如各种色的形状、位置、面积、色相、明度、纯度、生理及心理都会有很多差别。色彩之间的这种差别，还会有矛盾、对立、和谐等不同的关系。所以，从这两个角度来讲，色彩是具有行为特征的。

　　色彩行为这一章，我们主要学习和实践色彩对比、色彩调和、色彩构成三方面内容（见图6-1）。

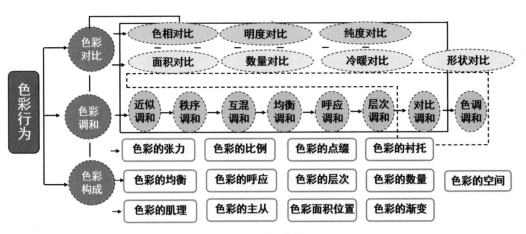

图6-1　学习导图

90

第一节 色彩对比

通过前面的学习，我们已经了解到色彩的丰富性。人们能分辨出不同的色彩、认识到五光十色，除了光、视觉、心理这些因素以外，"对比"也是一个必不可少的条件。俗语说，"有比较才有鉴别"，对于色彩来讲，有比较才有不同的色彩、不同的情感、不同的色彩需要。

色彩对比.mp4

色彩对比，是指各色彩之间存在的矛盾、对立与差别。当两个或两个以上的色彩处于同一画面时，各色彩的属性、明亮程度、情感、数量、多少、位置等因素的差别，构成了色彩之间的对比。色彩的对比会因为对比属性和关系的不同，有多样的行为和状态。不同的色彩对比会有不同的美感。

这一节我们从色相、明度、纯度、冷暖等几个具体的方面来解读色彩的对比美。

小贴士

认识色彩的对比美

下面这组图片里都包含一对鲜艳的色彩——红色和绿色，它们非常鲜明夺目。这样的色彩在我们的视线中比比皆是：植物的绿叶红花；故宫的红墙碧瓦；民俗的装饰年画……，不论是自然的还是人文的，它们都展现出张扬、耀眼的气质。它们的色彩是对比的，非常强烈的对比，我们能深刻地感受到其中的美，这就是色彩的对比美(见图6-2)。

在色彩的对比关系中，也会因为参与的色彩属性、程度、情感、数量、多少、位置等不同，而感受到不同的对比效果、不同的情感体验(见图6-3)。

图6-2 对比强烈的色彩(图片来源网络)

图6-3 丰富的色彩对比关系(学生作品)

一、色相对比

色相是色彩最显著的属性。色相对比，是因为各种色相差别而形成的色彩对比。各种不同的色相，在一起时会产生不同的对比关系，也会有不同的情感体验。比如：邻近色对比给人亲近祥和感；对比色对比会有鲜明的性格印象；互补色对比会有着强烈的视觉冲击力(见图6-4)。色相对比的强弱可以用色相环上的距离来表示。

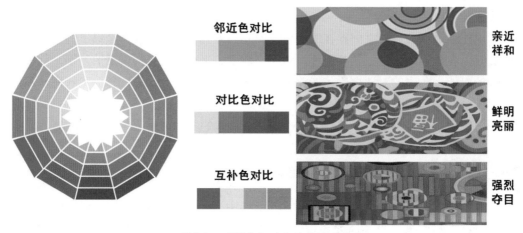

图6-4　不同色相对比关系(学生作品)

1.同类色色相对比

同类色色相对比是在色环中0°～15°范围内的色彩对比关系。同类色色相差别很小，对比非常微弱，因此配色易于单调，可以借助明度、纯度、面积的对比变化来弥补色相感的不足(图6-5)。

图6-5　同类色色相对比

2.类似色色相对比

类似色色相对比是色相环中相距30°～60°的色彩对比关系。类似色色相之间已经有色相感的差异，但仍属于色彩弱对比(见图6-6)。

图6-6　类似色色相对比

3.中差色色相对比

中差色色相对比是色相环中相距90°左右的色彩对比关系。这种对比程度介于强弱之间，会感觉有明确的色相对比差(见图6-7)。

4.对比色色相对比

对比色色相对比是色相环中相距120°～150°之间的色彩对比关系，也是对比效果较强的色彩对比关系(见图6-8)。

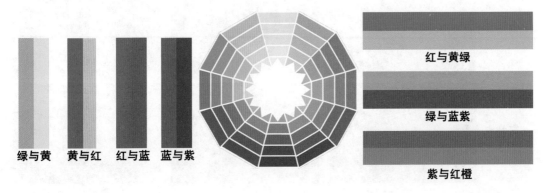

绿与黄　黄与红　红与蓝　蓝与紫

红与黄绿

绿与蓝紫

紫与红橙

图6-7　中差色色相对比　　　　　　　　　　　　　图6-8　对比色色相对比

5.互补色色相对比

互补色色相对比是色相环中相距180°的色相对比，是对比效果最强的对比关系(见图6-9)。

 实践训练 6-1

以上我们认识了不同色相之间的对比关系。正是这些丰富的对比，使我们感受到色彩的丰富性。依据色相的几种对比关系构成的画面，在对比中，形象会变得丰富而生动。如果应用同一种形态，会因为不同的色相对比关系而产生特别丰富的表情，具有不同的情感体验(见图6-10、图6-11)。

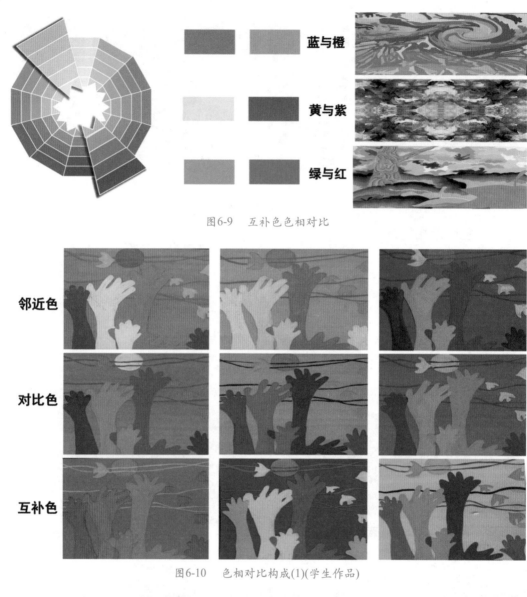

		蓝与橙
		黄与紫
		绿与红

图6-9　互补色色相对比

邻近色

对比色

互补色

图6-10　色相对比构成(1)(学生作品)

同一色相　　类似色相　　中差色相　　对比色相　　互补色相

图6-11　色相对比构成(2)(学生作品)

二、明度对比

色彩明度间的差异，就是色彩的明度对比。色彩明度对比，也称色彩的黑白度对比关系。两种以上的色相组合后，由于明度不同而形成色彩的对比效果。我们能够感受到：它们或明快，或清晰，或沉闷，或柔和，或强烈，或朦胧，每一种色彩美感的产生，都具有明度的对比特征。色彩明度对比会依据色彩的明度差别程度和所占的面积、比例不同而有所不同。

每一种色彩都会有自己的明度特征，比如在色相环中，饱和的紫色和黄色，一个暗，一个亮，当把它们放在一起对比时，视觉能分辨出它们色相的不同，还会明显地感觉到它们之间明暗的差异。同一种色彩，在不同的情况下，也会有不同的明度。以最基本的三原色为例，认识色彩的明度差别，将红色、黄色和蓝色分别同时加白色和黑色，就会形成一个同色相的明度序列色彩变化(见图6-12、图6-13)。

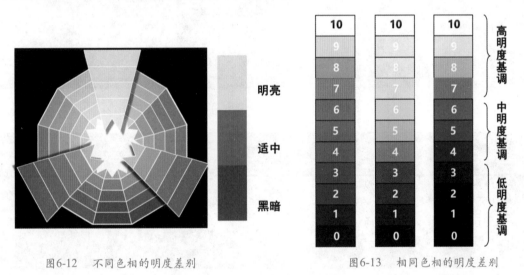

图6-12　不同色相的明度差别　　　　　　图6-13　相同色相的明度差别

明度对比是色彩构成最重要的因素之一。色彩的层次与空间关系可以依靠色彩的明度对比来表现。

(一)明度基调划分

用黑色和白色按等差比例相混，建立一个含九个等级的明度色标，并将其划分为三个明度基调(见图6-14、图6-15、图6-16)。

(1)低明度基调：由1~3级的暗色组成的基调，具有沉静、厚重、迟钝、忧郁的感觉。

(2)中明度基调：由4~6级的中明度色组成的基调，具有柔和、甜美、稳定的感觉。

(3)高明度基调：由7~9级的亮色组成的基调，具有幽雅、明亮、寒冷、软弱的感觉。

(二)明度对比类型(见图6-17)

(1)明度弱对比：是指相差三级以内的明度对比，又称短调，具有含蓄、模糊的特点。

(2)明度中对比：相差四至五级的明度对比，又称中调，具有明确、欢快的特点。

(3)明度强对比：是指相差六级以上的明度对比，又称长调，具有强烈、刺激的特点。

图 6-14　高明度色调

图 6-15　中明度色调

图6-16　低明度色调

明度弱对比：是指相差三级以内的明度对比，又称短调。

明度中对比：是指相差四至五级程度的明度对比，又称中调。

明度强对比：是指相差六级以上的明度对比，又称长调。

1	9		8	4		9	7
8			7			8	
高长调			高中调			高短调	
2	9		5	2		4	7
6			6			5	
中长调			中中调			中短调	
9	1		1	7		1	2
2			3			3	
低长调			低中调			低短调	

0	1	2	3	4	5	6	7	8	9	10

低明度基调　　中明度基调　　高明度基调

图6-17　明度对比程度的差别

实践训练 6-2

运用低、中、高基调和弱(短)、中、强(长)等对比因素，可以变化组合成许多明度对比的调子：高长调、高中调、高短调、中长调、中中调、中短调、低长调、低中调、低短调等(见图6-18、图6-19)。

每一种明度色调和对比关系都有不同的情感特征。例如：高长调，由大面积浅色构成基调色，以深色进行对比，色调明暗反差大，感觉刺激、明快、积极、活泼、强烈；低长调，用大面积低明度色作基调，再用明度强对比，色调感觉雄伟、深沉、警惕，更有爆发力。

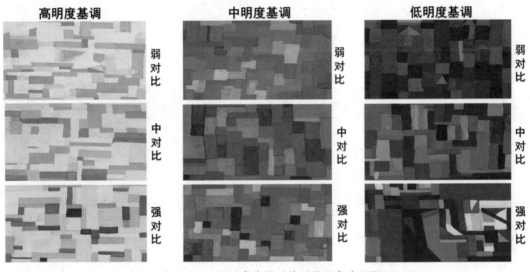

图6-18 三种明度基调下的不同程度对比(1)

运用低、中、高基调和弱、中、强等对比因素，可以变化组合成许多明度对比的色调。

明度弱对比：含蓄、模糊的特点。

明度中对比：明确、欢快的特点。

明度强对比：强烈、刺激的特点。

图 6-19 三种明度基调下的不同程度对比 (2)

三、纯度对比

两种以上色彩组合后，由于纯度不同而形成的色彩对比效果，称为纯度对比。纯度对比是由纯度差别形成的色彩对比，是指色的鲜与灰之间的对比。纯度对比是色彩对比的一个重要方面，但是因为纯度这个属性本身比较隐蔽、内敛，所以容易被忽略。但它却是最具有内涵的，也是艺术应用中最应深刻体会的色彩美关系。

由于色彩纯度的不同，在统一色调的情况下，色彩组合对比后，会互相抵制、碰撞，形成或艳丽强烈，或奔放豪气，或青涩淡雅，或高贵含蓄的对比美(见图6-20)。

优雅　　　　　　　　高贵　　　　　　　　浪漫

活泼　　　　　　　　亮丽　　　　　　　　明艳

图 6-20　不同纯度对比关系的色彩美

(一)纯度基调划分(见图6-21、图6-22)

将一个纯色与同亮度的无彩色灰按等差比例混合，建立一个含12个等级的纯度色标，再将该色标划分为三个纯度基调。

(1)低纯度基调：由零至四级低纯度色组成的基调。低纯度色处理不当，容易产生脏灰、模糊、无力等弊病。

(2)中纯度基调：由五至八级中纯度色组成的基调。它具有温和、柔软、沉静的特点。

(3)高纯度基调：由九至十二级纯度较高的色组成的基调。它具有强烈、鲜明、色相感强的特点。全部用纯色相可组成全纯度基调，是极强烈的配色，容易产生炫目、杂乱和生硬的弊病。

(二)纯度对比类型(见图6-23)

在统一的纯度基调下，还可以进行纯度的不同程度的对比，塑造不同情感的色彩关系。

(1)纯度弱对比：是指纯度差间隔三级以内的对比。如亮红与红、亮红与浅蓝等的配色。

(2)纯度中对比：是指纯度差间隔四至六级的对比。如饱和色与含灰色的对比，含灰色与无彩色系黑、白、灰的对比。

（3）纯度强对比：是指纯度差间隔七级以上的对比。如高纯度色与无彩色系黑、白、灰的对比。

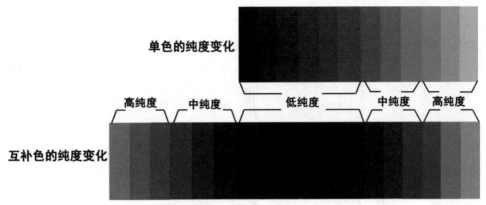

图6-21 不同色彩纯度秩序变化

低纯度基调：由零至四级的低纯度色组成的基调。它容易产生脏灰、模糊、无力等弊病。

中纯度基调：由五至八级的中纯度色组成的基调。它具有温和、柔软、沉静的特点。

高纯度基调：由九至十二级的纯度较高的色组成的基调。它具有强烈、鲜明、色相感强的特点。

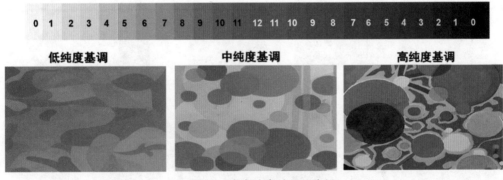

图6-2 色彩纯度的不同基调

纯度弱对比：指纯度差间隔三级以内的对比。

纯度中对比：指纯度差间隔四至六级的对比。

纯度强对比：指纯度差间隔七级以上的对比。

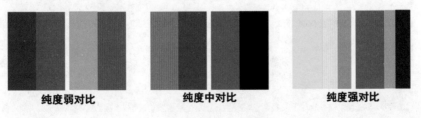

图6-23 色彩纯度的不同对比关系

实践训练 6-3

　　纯度对比可以形成色彩灰暗模糊与生动鲜明的视觉效果，用含灰色衬托鲜艳的纯色，由于色彩同时对比的作用，鲜艳之色会更加生动。纯度对比，具体来讲可分为鲜强调、鲜中调、鲜弱调、中强调、中中调、中弱调、灰强调、灰中调、灰弱调等。例如，鲜强调，由大面积鲜色构成基调色，用纯度较低的色进行对比，色调明暗反差大，感觉鲜艳、生动、活泼、华丽、强烈；灰强调，用大面积低纯度色作基调，再用纯度高的色彩进行强对比，色调感觉大方、高雅而又活泼。另外，还有一种最弱的无彩色对比，如白、黑、深灰、浅灰等，由于对比各色纯度均为零，感觉非常大方、庄重、高雅、朴素(见图6-24、图6-25)。

图6-24　不同纯度对比关系的色彩美(1)(学生作品)

图6-25　不同纯度对比关系的色彩美(2)(学生作品)

第二节 色彩调和

色彩的丰富性，是由于对比的行为，有比较才有不同的色彩、不同的情感、不同的色彩需要。色彩中的对比组合是多种多样的，而各种成功的色彩对比组合，它们的共同点是基本符合和谐的原则。只有和谐的对比，才能使各种复杂多变的色彩以一种内在秩序，结合成为一个本质上的整体。同时，色彩的对比关系，又赋予和谐基本的个性、生命力和表现力。所以，色彩的美要有和谐的对比。

色彩调和.mp4

达到色彩和谐的调和方法包括近似调和、秩序调和、互混调和、均衡调和、呼应调和、层次调和、对比调和、色调调和等多种方法(见图6-26)。

小贴士

认识色彩调和

"调"包含调整、调理、调停、调配、安顿、安排、搭配、组合等含义。

"和"可作和一、和顺、和谐、和平、融洽、相安、适宜、有秩序、有规矩、有条理、恰当、没有尖锐的冲突、相辅相成、相互依存、相得益彰等解释。

把两个字合起来，"调和"一词有两种含意：一种是指对有差别的、有对比的，甚至相反的事物，为了使之成为和谐的整体而进行调整、搭配和组合的过程；另一种是指不同的事物合在一起之后所呈现的统一、和谐、有秩序、有条理、有组织、有效率和多样统一的状态。

色彩调和概念和一般事物的调和概念一样，也有这两方面的特性。一方面，为了将对比的色彩构成和谐统一的整体进行调整与组合的过程，也就是将杂乱无章的色彩组合，经过调整，让它变得和谐而统一；另一方面，是指经过这个过程后，色彩能达到一种合理的、让人易于接受的状态。通过色彩调和使色彩组合符合目的性需要，构成合理的、美的色彩关系。

总体来讲，这一行为的过程是一种思考、一种方法，而状态是结果、现象。

图6-26　色彩的调和美(学生作品)

一、近似调和

近似，又称类似，从本质上讲，就是事物具有内在的亲缘关系，就像双胞胎一样，最容易让人们接受。近似调和也叫同一调和，强调色彩要素中的一致性关系，追求色彩关系的统一，是最简单、最能取得调和效果的色彩配置方法。

在应用中，可以通过类似的色相、类似的明度、类似的纯度等色彩的类似属性，取得色彩的协调关系。所谓类似色相配色，即色相环中类似或相邻的两个或两个以上的色彩搭配。例如：黄色、橙黄色、橙色的组合；紫色、紫红色、紫蓝色的组合等都是类似色相配色。类似色相配色在大自然中出现得特别多，我们常见的有嫩绿、鲜绿、黄绿、墨绿等，都是类似色相的自然造化，更体现出近似调和的本质(见图6-27、图6-28)。

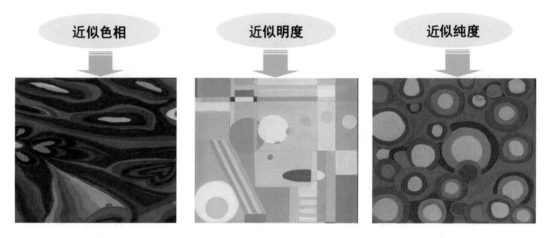

图 6-27　近似调和方法（学生作品）

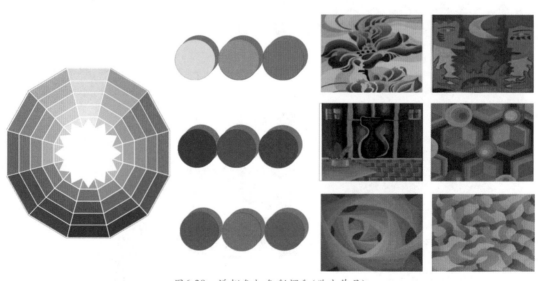

图6-28　近似色相色彩调和(学生作品)

二、秩序调和

秩序是色彩美构成的最基本的也是最重要的形式。秩序调和是针对对比强烈的色彩，采用让色彩等差、渐变等有秩序地、有规则地交替出现，使画面具有节奏感和韵律感，又称色彩渐变(见图6-29)。

图6-29　秩序调和方法(学生作品)

杂乱的乐曲没有美感，而杂乱的色彩更是一种视觉污染。组织一个比较完整、和谐的色彩秩序，就如同乐团指挥，调动一个乐队，想使每一种乐器在乐曲中都能充分地发挥自己的特长，首先必须有一个总的曲调，也就是乐曲的主旋律，根据主旋律来安排穿插配器与和声。设计师就像这个乐队的指挥，要将色彩按照主旋律进行高低、强弱的秩序安排。

若要使色彩完美，就必须依据色彩的主旋律，精心选择色彩要素，并通过烘托对比及周围环境色彩的对比映衬等方法，有秩序地安排色彩的出现和重复的节奏，有效、合理地发挥色彩各要素的特点及作用，这样才能突出色彩主旋律，建立色彩的和谐美(见图6-30)。

图6-30　色彩秩序和谐美(学生作品)

三、互混调和

两个互相对立的事物，怎样才能够和谐呢？有一个办法，就是让它们交往、熟悉、成为"朋友"。在处理对立的色彩关系时，也可以运用这样的方法。我们将这种色彩调和的方法称为"互混调和"，互混是使对立的两色达到和谐的有效的方法。

在色相关系中，红色与绿色、蓝色与橙色、黄色与紫色，这是我们比较认同的三对对立色。说它们对立，并不是在我们的画面中就不能让它们同时出现。如果在这样的色彩在画面中，我们可以让它们互混，它们之间都有了对方的成分，具有亲缘关系，增加了内在联系，有了共性，使它们达到和谐(见图6-31)。

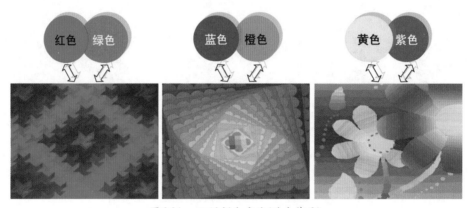

图6-31　互混调和方法(学生作品)

四、均衡调和

均衡是对于一幅设计作品最基本的审美要求。色彩的均衡，是创作中色彩布局的一种方法。在画面中，均衡是指画面中形状、大小、明暗等色块在各种对比、变化的情况下所呈现的稳定感。这里要强调，色彩的均衡，并不是等量的对称，它是指一种视觉上的均衡(见图6-32)。

图6-32　均衡调和方法(学生作品)

在色彩的应用中，大多会采用非对称的形式，色彩的构成也是非对称式的均衡。也就是在整体布局中通过对色彩的数量、位置、对比、削弱、交织、渗化等方式，使色彩产生稳定、均衡的和谐感。

五、呼应调和

孤立的色彩给人单调、冷漠、力量弱的感觉，为了避免色彩的孤立状态，可以采用"你中有我，我中有你""相互照应、相互依存、重复使用"的手法，从而取得具有统一协调、情趣盎然的反复性美感。这种方法就是色彩呼应调和，亦称色彩关联(见图6-33)。

图6-33 呼应调和方法(学生作品)

呼应调和，是设计中经常会用到的色彩搭配方法，尤其是在产品包装设计、主题系列设计中。运用色彩呼应调和的手法，可以使主题鲜明、和谐统一。

六、层次调和

色彩的层次是一种引导人们视线的方法。颜色纯度越高，明度越高就会越"跳"，给人感觉往前突；反之纯度越低，明度越低就会给人感觉越"隐"，感觉往后退。层次调和也是对于一幅设计作品基本的审美要求。

我们通过运用单色，刻意突出的主体色，降低其明度、纯度的方法进行层次调和；通过调整画面中色彩纯度、形状、面积、明暗等对比因素，达到视觉与心理的稳定感；可以在整体布局中通过对色彩的削弱、交织、渗化等处理方式，使色彩产生层次均衡的和谐感；色彩单一形象弱，色彩越多层次越丰富，层次也趋于调和(见图6-34)。

图6-34 层次调和方法(学生作品)

七、对比调和

有比较才有不同的色彩、不同的情感、不同的色彩需要，只有让色彩的对比达到和谐，才能够感受到色彩之美，所以，对比也是一种色彩的调和方法。

针对色彩对比关系进行调和。例如，对比色相，因为色相差大，必须要增加纯度与明度的共性，以色调的一致性来促进调和。对比明度比较明快，但较难统一，一般是增加色相与纯度的共性来调和；运用同一纯度、邻近纯度或类似纯度调和差异大的色相，对比纯度可运用色相的同一、明度的同一增加调和感。配色中的对比手法处理通常以色相对比考虑为多，但如能结合色调对比，则可取得多种方式的对比色调的调和效果（见图6-35）。

| 增强对比色相的明度与纯度统一 | 加强对比明度的色相与纯度共性 | 差异大的色相用统一纯度调和 | 对比纯度运用多色相秩序调和 |

图6-35　对比调和方法(学生作品)

八、色调调和

色调，即色彩总体的调子，是色彩达到多样统一、和谐的基本基调。在多色构成中掌握各色的倾向性，按照主色调进行构成，是色彩取得调和的一种十分有效的方法。有些色彩设计虽然用色不多，但是色彩效果却杂乱无章，这是缺乏主色调控制的缘故。主色调，即色彩形成的气氛和总的倾向性。例如，色调可分为淡色调、浓色调、亮色调、暗色调、鲜艳色调、含灰色调、冷色调、暖色调、红色调、黄色调、绿色调等(见图-36)。

色调调和又可以理解为意象调和，就是让画面的色彩关系达到主观与客观的统一，将一定的思想情感和情趣表现在和谐的色调里。色调反映出的色彩情感和意境，正是人们对颜色不同表情的心理感受和经验联想，借以创造出的各种色彩情调，比如安逸、宁静、喜悦、紧张、悲惨、压抑、欢乐、明朗、庄严、优美等(见图6-37)。

色调既是主观与客观的统一，又是内心经验的传达媒介。画家将一定的思想情感和情趣表现在和谐的色调里，观众就从色调中体验并感受其中的思想情感和情趣，从而引起同

感和共鸣。准确性的色调越集中统一，给人的感受就越强烈，感染力就越大。所以，色调在传达情感方面是最重要而有力的语言，也是获得色彩和谐美的重要体现。

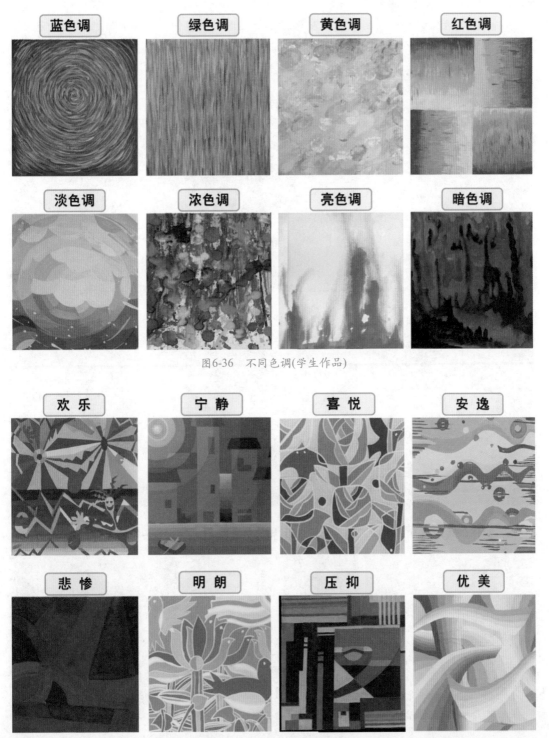

图6-36　不同色调(学生作品)

图6-37　色调调和(学生作品)

实践训练 6-4

　　以上介绍的这些色彩调和方法，在色彩设计应用中，它们并不是单独应用的，色彩的调和是一个非常复杂的综合性问题，也是我们应用色彩和创造色彩必须经历的过程。我们会根据创作的实际需要，通过色彩的调和，最终达到设计作品的和谐美(见图6-38)。

同纯度色调调和　　　　　　多色相秩序调和　　　　　　类似色调调和

互补色呼应调和　　　　　　明度对比层次调和　　　　　　多色相层次调和

互补色秩序调和　　　　　　明度秩序呼应调和　　　　　　多色相秩序层次调和

图6-38　综合应用调和方法的色彩和谐美(学生作品)

第三节　色彩构成

　　色彩不能脱离形体、空间、位置、面积、肌理等条件而单独存在，研究色彩问题必然牵扯色彩与这些条件的关系。这里将这种关系称为色彩的构成形式，也可以说是色彩的布局、组织关系或构成的方法。

色彩构成.mp4

　　有艺术感和审美价值的色彩设计，要求各种色彩在空间、位置上必须是有机的组合，它们必须按照一定的比例，有秩序、有节奏地彼此相互联系、相互依存、相互呼应，从而构成一个和谐的色彩整体，这些都是非常重要的色彩行为。我们来了解一些典型的构成形式要素，通过这些要素，能够深刻地体会色彩的构成形式规律和形式美。

一、色彩的张力

　　色彩张力是由颜色的饱和度所形成的画面感染力，颜色的饱和度高，色彩张力就大，画面的冲击力就强。所以，张力其实是一种色彩潜在的震撼力。

　　同时具有高纯度、高明度特征的色彩比相同情况下，低明度、低纯度特征的色彩具有更大的张力感(见图6-39、图6-40)；暖色能扩张视觉，产生拉近距离感，看上去会比紧缩空间的冷色系颜色更能让观者产生一种贴近感(见图6-41、图6-42)；形状也是色彩产生张力的因素，对于形状感知的获得取决于图形形状的外轮廓边缘线的视觉强度和清晰度，图形形状越是清晰，视觉刺激越强，张力也就越强(见图6-43、图6-44)。

图6-39　高纯度、高明度红色、橙色张力大　　　　　图6-40　低纯度、低明度蓝色张力小

图 6-41　暖色有贴近感，张力大　　　　　　图 6-42　冷色有推远感，张力小

图6-43　形状清晰的色彩张力大

图6-44　形状模糊的色彩张力小

二、色彩的均衡

　　色彩的均衡与力学上的杠杆相似，色彩可以产生视觉上的轻重感，主要取决于色彩的面积和位置。一般来说，高纯度色彩和细节丰富的区域能吸引注意力，同时让人产生视觉上的重量感；相反，低纯度色彩和缺少细节的区域则视觉感较轻。因为不同明度和纯度的色块分布给人的"重量感"是不同的，所以构图中的各种色块布局应该以画面中心为基准，向左右、上下或对角线来分配"重量"不同的面积和位置(见图6-45、图6-46)

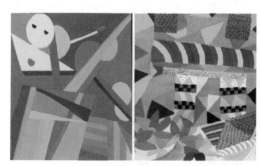

图6-45　高纯度色彩、细节色彩引人注意

图6-46　低纯度色彩，无细节色彩形象感不强

　　色彩均衡构成规律是：面积大、明度低、形象完整简约的色彩图形感觉重；面积小，明度高、形象不完整的色彩图形感觉轻(见图6-47、图6-48)。所以，均衡的感觉主要来自心理对形式因素变化的感应，其美感完全出自个人的艺术素养和对色彩的体验和实践。

图6-47　面积大、明度低、形象完整的色彩

图6-48　面积小、明度高、形象不完整的色彩

三、色彩的肌理

色彩与物体的材料性质、形象表面纹理的关系很密切，影响色彩感觉的是其表层触觉质感及视觉感受。不同或相同的色彩，如采用不同肌理的材料，则对比效果更具有情趣性(见图6-49)。绘画及色彩表现中，应用各种色料及绘具可产生出不同的肌理效果，如水彩、水粉、油画、丙烯等各色颜料及蜡笔、马克笔、钢笔、毛笔等各类画笔(见图6-50)。

图6-49 不同色相不同肌理

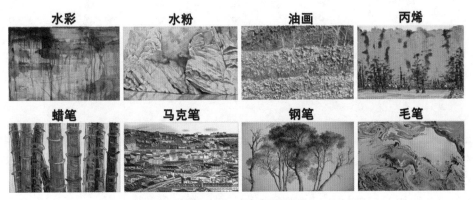

图6-50 同一色相不同肌理

表现色彩肌理的方法主要包括：拓、皴、化、防、拔、撒、涂、撒、涂、染、勾、喷、扎、淌、刷、括、点等。同样的颜料采用不同的手法可以创造出许多美妙的肌理效果，我们可以运用肌理的构成形式，强化色彩的趣味性、情调性美感(图6-51)。

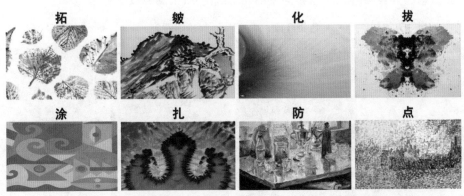

图6-51 色彩肌理表现的不同方法

四、色彩的比例

色彩的比例与色彩的面积密切相关，掌握主色、辅助色、点缀色的用色比例，可以决定搭配的和谐。约翰•沃尔夫冈•冯•歌德(Johann Wolfgang Von Goethe)曾指出："色彩的力量取决于明度与面积。"色彩的面积比例因素在色彩视知觉中始终起着重要的作用，并决定着它特定的基调和色彩力量，色彩的比例关系在实际应用中是色彩构成首先要考虑的要素。只有和谐的比例，才会给人以美感(见图6-52)。

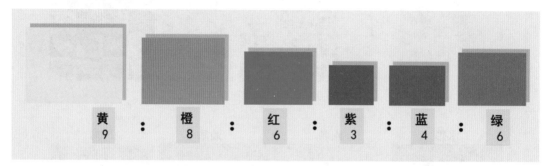

图6-52　歌德提出的色量平衡理论中色相、明度、面积的关系

五、色彩的呼应

在视觉范围中，任何色彩都不可能孤立地显现，必然存在于一个相对的整体环境中，总会有别的色彩来比较、衬托和显现。任何色块在布局时都不应孤立出现，需要同种或同类色块在上、下、左、右、前、后等诸方面彼此呼应，这样整个画面的色彩搭配变化才能错落而又呼应得当，饱满而又有序，均衡而又和谐。

色彩呼应可以通过色相、明度、冷暖、面积、近似等方法实现。色彩呼应出于色彩局部的需要最终是要体现出色彩画面的形式美感。它也和色彩在画面上的均衡、层次、呼应等紧密联系、相互制约。在应用时，也会将几种不同的呼应方法综合运用在同一幅画面里，但要注意这些因素体现在色彩构成中的主次区别(见图6-53)。

明度呼应　　　色相呼应　　　冷暖呼应　　　面积呼应

图6-53　色彩呼应构成(学生作品)

六、色彩的主从

色彩的主从是指在各色配合时，根据画面内容分出主色和宾色。色彩的宾主关系是相对而言的，没有宾色也就无所谓主色，主色的力量依靠宾色烘托而产生，宾色从属于主色。

这里要强调，主色的面积不一定最大，主色不等于主色调，但它却发挥着关键性的作用。主色一般多用在重要的主体部分，并配以对比鲜艳的色彩，以增强感染力。在色彩构成时，对于选用色相、明暗、灰艳等诸多方面的处理，都必须根据主色有所节制，做到恰到好处，反复推敲、宾主协调，避免喧宾夺主(见图6-54)。

图6-54　色彩的主从关系

七、色彩的点缀

点缀色是指在色彩组合中占据面积较小、视觉效果比较醒目的颜色。点缀色是面积对比的一种形式，点缀色无论有多鲜艳或灰浊，只要不超过一定的面积，都无法改变主体色彩的形象。点缀色在色彩构图中能起画龙点睛的作用。

点缀色与主色调的关系是对比关系。主色调和点缀形成对比，主次分明，富有变化，产生一种韵律美。点缀色相对主体色而言，比较鲜艳饱和，在进行配色时，如果色调非常艳丽、明亮，可以考虑采用点缀色(见图6-55)。

图6-55　色彩点缀构成(学生作品)

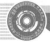

八、色彩的层次

色彩的层次主要从视觉生理原理来理解，与色彩的前进感、后退感有关。例如，暖色、纯色、亮色、大面积色一般具有前进感；冷色、含灰色、暗色、小面积色一般具有后退感。

色彩的层次规律是相对而言的，在分析某一色块的前进感或后退感时，应把它放在一个具体的色彩环境中。例如：在黑底上的任何明亮色都有前进感，可是在白底上的任何深暗色也有前进感；红色底上的黄色具有前进感，当扩大黄色变为背景色时，红色又具有前进感。这个例子说明，色彩的构成关系直接影响色彩的层次感(见图6-56)。

图6-56 色彩的层次构成(学生作品)

九、色彩的面积与位置

色彩的面积不同，对人的心理影响明显不同。通常大面积的色彩设计多选择明度高、纯度低、对比弱的色彩，给人带来明快、持久、和谐的舒适感。小面积的色彩常用鲜艳色的强对比色，例如小商品包装、标志等，目的是让人充分关注。

色彩的位置也会有这样的配置规律，大面积色彩包围下的小面积色彩会更突出，而边缘位置的大面积色彩视觉感反而会减弱。在色彩应用中，我们要根据设计的需要，恰当地安排好各色的位置，这样才能充分地发挥色彩的作用，表达设计情感(见图6-57)。

图6-57 色彩的面积与位置关系(学生作品)

十、色彩的衬托

色彩的衬托是指图色与底色的关系。色彩衬托主要依赖于面积对比，主要形式有明暗衬托、冷暖衬托、灰艳衬托、繁简衬托等。根据设计需求，通过色彩的衬托，可以突出或强调某种色彩或形态的特征，例如冷暖、灰艳、明暗等；也可以削弱或明确某些色彩关系，例如用灰色底配艳色花、艳色底配灰色花等(见图6-58)。

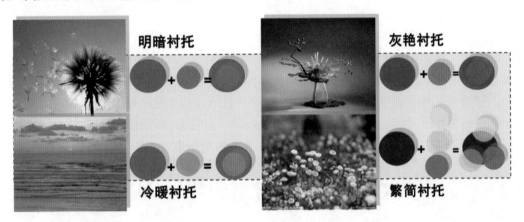

图6-58 色彩的衬托关系

十一、色彩的数量

数量对色彩构成形式的影响主要有三个方面：同一画面上有多少种色彩、明度、纯度等要素出现；同一色彩有多少类形态出现；同一色彩、同类形态有多少数量。一般来讲，单个色彩或单色系所体现的色彩关系比较好把握，而多色或多色系的并置所面临的关系相对复杂。色彩的数量多、形式变化多，需要调和的因素就会多(见图6-59)。

图6-59 色彩的数量构成(学生作品)

这里强调，一幅作品的色彩数量和结构关系并不是越丰富、越复杂、越交错就越好。在同一画面中，不论有多少种色彩出现，只要保证把握好主色调，协调好各色的关系，突出主题和思想，不论色彩的多少，都能塑造好的作品。

十二、色彩的渐变

色彩渐变是指将色彩按照一定比例和关系，有规律地逐渐过渡的连续过程，例如，由强到弱、由明到暗、由灰到艳、由冷到暖等。我们已经认识的色相环、色彩属性的秩序排列，还有秩序调和方法等，都属于色彩的渐变。色彩渐变的形式包括明度渐变、色相渐变、纯度渐变、冷暖渐变、层次渐变等。色彩渐变可以符合视觉规律，也可以符合数理逻辑规律，体现出强烈的节奏感。

通过色彩的渐变，可以表现光感、层次、距离，塑造透视感和空间感，还能起到突出重点的作用。例如：为了突出主体，色彩可以从主体处向四周逐渐减弱明暗对比度，这样主体部分就能形成视觉重点。在色彩构成时，即使是差异很大、关系很冲突的对比色或互补色，通过有秩序的渐变之后，也能趋于缓和，会给人以变化、统一、柔和、优美的感觉。几种渐变方法，在色彩构成中既可以单独运用，也能综合运用。

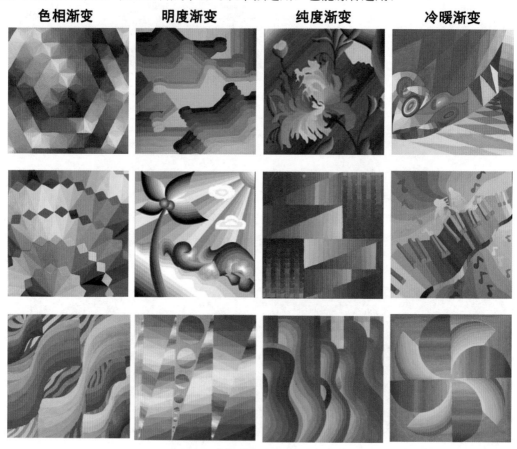

图6-60　色彩的渐变构成(学生作品)

十三、色彩的空间

色彩可以通过合理搭配，塑造出形态各异的立体感和画面的空间感，是最大限度的和

谐与统一，也是建筑、景观、环境、产品等设计专业表现和应用的重要手段。色彩空间的塑造，已成为现代设计师的必要能力。

同样一种色彩在不同的搭配下会呈现出不同的空间色调和色彩感受。色彩本身并没有发生变化，是变化的搭配、组合使色彩的空间感受发生了变化。在设计应用中，对色彩空间感的准确把握需要有相当强的色彩表现能力，要将色彩之间的关系进行多次的比较和反复的组合，才能形成具有空间感的效果和色调(见图6-61)。

利用色彩构成塑造时空感

利用色彩视觉规律塑造立体

利用色彩面积位置塑造空间

图6-61　色彩空间构成(学生作品)

 实践训练 6-5

在设计应用中，色彩的数量、大小、位置、主次、形态、空间等诸多构成形式，并不是单独和孤立的一种色彩行为。我们要综合考虑它们各要素的构成形式和关系，根据作品的实际需要，重点采用哪种构成形式和方法，这样才能创造出更和谐的色彩关系。综合运用渐变、主从、数量、位置、衬托、空间等构成形式，制造多层次空间视觉效果，共同塑造灵活多变、起伏有致、虚虚实实的空间色彩造型，表现张力、均衡、点缀、层次的构成形式美。针对这方面的实践训练非常重要，在课后训练时可多参考实践要求和案例解析（见图6-62）。

图6-62　色彩构成案例(学生作品)

第七章

色彩采集、分析和解构

学习要点及目标

- 了解色彩的观察与体验方法，熟悉色彩构思的依据、灵感启示。
- 重点掌握色彩的采集与重构方法、色彩的通感与联想方法。
- 重点掌握色彩的分割及其法则，了解色彩的调整手段、创意与构成方法。

核心概念

色彩观察　色彩采集　色彩分析　色彩解构　色彩重构

课程导学

　　色彩的采集与重构构成方法，是在对既有的色彩(包括自然色和人工色彩)进行观察、学习的前提下，进行分解、组合、再创造的构成手法，也就是将自然界的色彩和由人工组织过的色彩进行分析、采集、概括、重构的过程。这也是在创作实践中，最基本的色彩运用方法和途径。

　　色彩采集这一章，我们主要学习和实践采集色彩、分析色彩和解构色彩的方法(见图7-1)。

图7-1　学习导图

第一节　色彩采集

　　色彩采集，又称色彩收集，也就是去发现色彩。这里的色彩采集，是指从平凡的事物中去观察、发现别人没有发现的色彩美，认识客观色彩中美好的色彩关系、美好的色彩感觉。

色彩采集.mp4

　　色彩采集的范围是相当广泛的。一方面，可以借鉴古老的民族文化遗产，从一些原始的、古典的、民间的、少数民族的艺术中寻找灵感；另一方面，从变化万千的大自然中，以及那些异国他乡的风土人情、各类文化艺术和艺术流派中汲取养分。这些都将作为我们进行艺术设计创作的素材、灵感、参考和借鉴。

　　我们可以从采集的途径和采集的方法两方面来认识色彩采集。

小贴士

认识色彩采集

　　艺术大师巴勃罗·毕加索(见图7-2)说过："艺术家是为着从四面八方来的感动而存在的色库，从天空、大地，从纸中、从走过的物体姿态、蜘蛛网……我们在发现它们的时候，对我们来说，必须把有用的东西拿出来，从我们的作品直到他人的作品中。"可见，作为设计师，应该学习怎样从平凡的事物中去观察、发现别人没有发现的美；怎样逐步去认识客观色彩中美好的色彩关系；如何借鉴成功的艺术品中美好的形式；如何将原来的色彩从限定的状态中提取，注入新的思维，重新构成，使它成为一个完整的、独立的、富有某种意义的新的作品。

　　古希腊哲学家赫拉克利特说："艺术模仿自然。"师法自然本身就是人类的一种提高自身审美修养的自发和有效的途径。而自然界中存在着千姿百态的色彩组合，在这些组合中，大量的色彩表现出极其和谐、统一及秩序感，一些斑斓物象本身就映衬着色彩构成理论中的各种对比与调和关系，许多自然色彩是经过不断的物质进化而形成的，这些色彩组合一方面能反映出物种和性别的差异，另一方面则是出于防卫或警示的生存需要。对于这些，我们必须多留心，通过观察和分析，去探索和发现它们独特的色彩规则，通过解构和重构，把这种大自然的色彩美彰显出来，并从中汲取养料，积累配色经验。

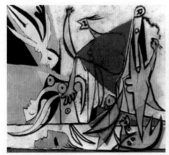

图7-2　巴勃罗·毕加索作品

一、对自然色彩的采集

师法自然，是我们进行色彩采集的最重要的方法之一。大自然丰富多彩、变幻无穷。蔚蓝的海洋、金色的沙漠、苍翠的山峦、灿烂的星光（见图7-3）；春、夏、秋、冬四季变换（见图7-4）；晨、午、暮、夜时间更迭（见图7-5）；植物、矿物、动物、人物丰富多彩等（见图7-6）。这些美丽的景色能给人一种美好的感受。大自然的色彩取之不尽、用之不竭，我们可以从中捕捉灵感，吸收营养，对各种自然色彩进行提炼、归纳、分析，开拓新的色彩创作思路。

图7-3　海洋、沙漠、山峦、星空色彩

图7-4　春、夏、秋、冬四季色彩

图7-5　晨、午、暮、夜时间色彩

图7-6　植物、矿物、动物、人物色彩

二、对传统色彩的采集

　　传统色，是指一个民族世代相传的，在各类艺术中具有代表性的色彩特征。传统艺术包括活跃于民间的美术、工艺、曲艺、杂技等。这里边还有很多具体的形式，例如，中国画、彩陶、青铜器、漆器、瓷器、丝绸、戏剧、传统建筑等具有悠久历史的艺术形式。这些艺术品均带着各个时代的科学和文化烙印，各具典型的艺术风格，各具特色的色彩主调和不同品位的艺术特征。这些优秀文化遗产中的许多装饰色彩都是我们今天学习的最好的范本。

　　传统文化离不开色彩表现与色彩审美。传统色彩饱含着民族文化的精神符号。传统色彩在配色规律、形式特征、文化底蕴、赋色体系等方面都具有独特的审美趣味和民族特色。传统色彩具有历史的悠久性、群众基础的广泛性、文化传承的内涵性、形式语言的丰富性和审美价值的趣味性。这些都为现代设计的色彩应用提供了丰富的宝藏，可以说是现代设计创作的源泉，更可以提升现代色彩设计中的精神内涵(见图7-7)。

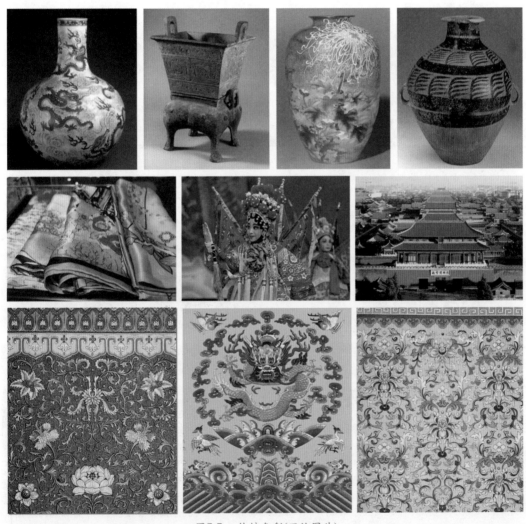

图7-7　传统色彩(网络图片)

三、对民间色彩的采集

 中国历史上流传于民间的艺术作品有年画、剪纸、皮影、泥人、风筝、染织、刺绣、面人。这么多民俗艺术，不论是怎样的形式，都会有一个非常重要的表现要素，这就是色彩。民间色彩，是指民间艺术作品中呈现的色彩。民间色彩不同于传统色彩，它源于生活，反映生活的质朴气息，反映普通劳动者的精神诉求。如果说传统色彩是"大雅"的，那么民间色彩可以说是"大俗"的。

 在这些无拘无束的自由创作的民间艺术品中，寄托着真挚纯朴的感情，流露着浓浓的乡土气息与人情味，在今天看来，它们既原始又现代，极大地激发了艺术家的创造性。正是因为民间色彩的这种"亲民"特性，使它在艺术表现中的生命力经久不衰，当然也在现代的设计应用中，成为设计师最常借鉴和应用的色彩(见图7-8)。

图7-8　民间色彩(网络图片)

四、对艺术色彩的采集

可以说，各种艺术形式都离不开色彩。在绘画艺术中运用色彩，可以塑造形象，陶冶情操；在电影艺术中运用色彩，可以使形象直观真实，点明主题；在舞蹈艺术中运用色彩，可以烘托氛围，增加美感；在文学作品里运用色彩，能够引起联想，使形象更加鲜活、立体。成功的艺术品，色彩的表现方式、形式、作用、内涵各异，但对于我们的创作，却有很大的启发、借鉴的作用。

例如，绘画色彩，从水彩到油画；从传统古典色彩到现代印象派色彩；从拜占庭艺术到现代派艺术的色彩；从蒙德里安的冷抽象到康定斯基的热抽象等。绘画艺术中，色彩永远是艺术家斟酌的第一要素，是艺术家表达情感的重要内容和手段。艺术家们抓住了色彩能够引起联想、表情达意的功能，用色彩作为艺术、形象塑造的外在形式，并运用各自艺术形式的表现技法，使色彩在艺术作品中发挥作用，实现主题的外在表达(见图7-9)。

图7-9　艺术色彩(网络图片)

五、对设计色彩的采集

 色彩学是一门综合了物理、生理、科学、艺术等知识的综合学科，艺术家、科学家、实践者，包括普通的人群，对色彩的科学研究、艺术应用和设计实践、审美体验等方面历经了漫长的历史，已经形成了较系统的色彩体系。对色彩体系理论的研究、色彩资料的收集、研制和创新方面的认识，是我们进行色彩采集的重点(见图7-10)。

图7-10 设计色彩

实践训练 7-1

　　色彩的采集，是我们进行艺术创作的一个重要前提，是为我们进行创造的灵感和素材的积累，所以，我们平时要进行大量和广泛的采集训练。

　　彼埃·蒙德里安(Piet Cornelies Mondrian)是风格派的代表人物，他接受过正规的艺术学院训练，但他没有走正统的绘画创作老路，而是创出了自己的风格。作品特征在于简洁和抽象，可以说其抽象已经到了无法再简的境界。蒙德里安受立体派画家的影响很深，他用色彩三原色和直线作为最基本的创作元素，画作就是采用当时最时髦的名词"构成"来缀名。在构图上应用水平线和垂直线的结构布置，在分割的块面上只是简单的原色平涂，让人充分感受到有比例的分割色彩之美，使画面独具表现力，视觉冲击力非常强，作品本身已经具备当代色彩构成中所包含的对比和调和理念(见图7-11)。

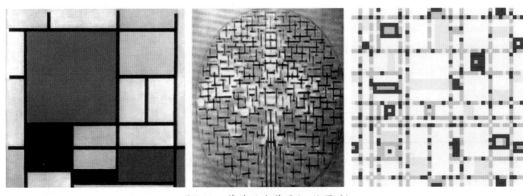

图7-11　蒙德里安作品(网络图片)

　　蒙德里安的艺术风格，尤其是色彩搭配设计，被众多艺术创作者广泛地应用于现代设计创造中。设计创作通过提炼、应用艺术大师的经典配色原理，从而升华作品(见图7-12)。

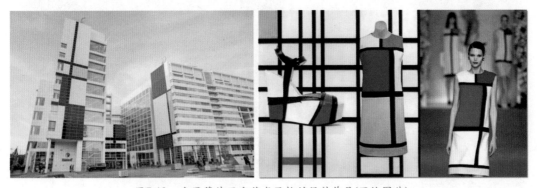

图7-12　应用蒙德里安艺术风格的设计作品(网络图片)

第二节 色彩分析

色彩分析.mp4

采集色彩，是我们进行艺术创造的灵感和素材积累的重要途径和方法。那么，采集得到的这些色彩素材，并使之成为我们艺术创造的基础，还需要我们对它进行分析。

色彩分析是对采集色彩按照色彩的构成原理进行梳理的过程，也是建立色彩创意的思考过程。通过色彩分析，能够建立起色彩的关系概念、挖掘出色彩的美感特征、奠定色彩创意的灵感基础。

我们可以运用色彩的面积与比例、色调、风格、感觉、心理、节奏、意境等方法对素材进行色彩分析。

> **小贴士**
>
> ### 认识色彩分析
>
> 不同光线下海水和天空的色彩变幻无穷，这样的色彩，在普通人的视线中，已经非常壮观。我们能够感受到大自然变幻无穷的魅力，其实就是色彩带给我们的震撼。著名画作《日出•印象》就是法国画家克劳德•莫奈对这一景象的描绘。《日出•印象》捕捉展现雾曦中升起的太阳，海面跃起颤动的阳光，辉映着深邃的大海，焕发蓬勃的色彩之美，拨动人的心弦，有极强的艺术感染力。
>
> 克劳德•莫奈曾长期探索光色与空气的表现方法，常常在不同的时间和光线下，对同一对象作多幅描绘，从自然的光色变幻中抒发瞬间的感觉。描绘同一地点的作品《日落•印象》，同样展现出光线、色彩、运动和充沛的活力。这样的感染力，就是作者对自然色彩变换的不断观察、体会、分析之后创造的结果(见图7-13)。

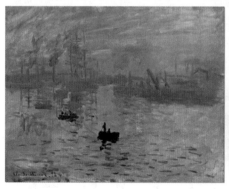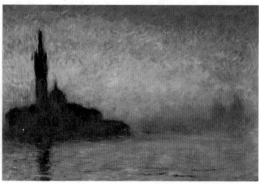

图7-13　克劳德•莫奈作品《日出•印象》《日落•印象》(网络图片)

一、色彩面积和比例的分析

色彩比例是指色彩组合设计中局部与局部、局部与整体之间，以及长度、面积、大小之间的比例关系。它会随着形态的变化、位置空间变换的不同而产生，对于色彩设计方案

的整体风格和美感起着决定性的作用(见图7-14)。艺术设计中常使用的比例有等差数列、等比数列、斐波那契数列、贝尔数列、柏拉图矩形比、平方根矩形数列、黄金分割等。这些比例关系的原理，也同样适用于色彩的形式构成。

图7-14　同组色彩不同比例效果(学生作品)

我们把搜集到的色彩素材，在不考虑原作形象的前提下，将色彩提炼出来，当然，这里的提炼要按照原作色彩的数量和面积进行。虽然分析的色彩没有具体的形象，但我们却能感受到原作的色彩风格，这就是因为我们是按比例分析了原作的色彩，自然得到的是和原作一样的色彩关系(见图7-15)。

图7-15　对色彩面积与比例的分析(学生作品)

二、色调的分析

色调是指一幅画面色彩的总体倾向，是大体的色彩效果。在大自然中，我们经常见到不同颜色的物体上，笼罩着某一种色彩，使不同颜色的物体都带有同一色彩倾向，这样的色彩现象就是色调。色调能表现出集中的、鲜明的情感，是我们可以参考借鉴的重要的色彩关系，对色彩基调的分析是对色彩进行认识和创造的前提和基础(见图7-16)。

对于色彩的色调分析，我们可以从色相、明度、纯度、情感基调等多个方面进行。色彩的基调是一种色彩视觉的整体印象，是色彩塑造的灵魂。

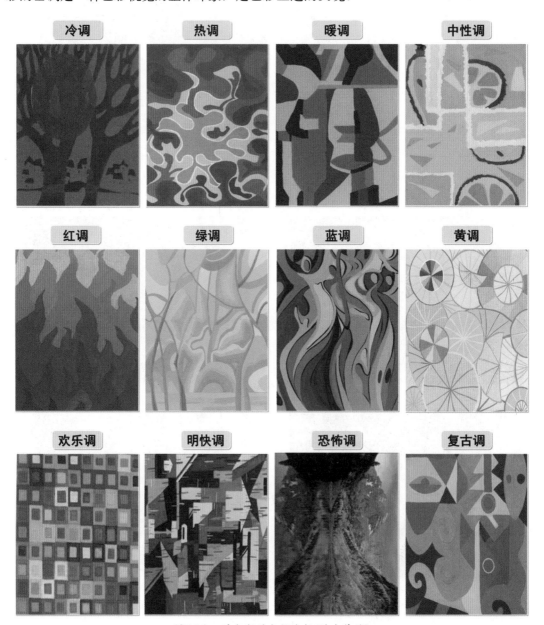

图7-16　对色彩的色调分析(学生作品)

三、色彩的风格分析

色彩风格是指色彩设计中表现出来的一种带有综合性的色彩总体特点，风格往往具有自我的个性特点，是识别和把握不同设计师作品之间区别的标志。就设计作品来说，可以有自己的风格；就设计师来说，可以有个人的风格；就一个流派、一个时代、一个民族的色彩来说，可以有流派风格、时代风格和民族风格(见图7-17)。

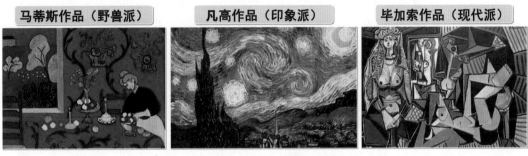

图7-17 对色彩的风格分析(网络图片)

对于设计师，形成自我的风格，是艺术创作发展的一个目标和高度。我们分析艺术作品的风格特征，也是在为形成自己的风格作铺垫和积累。

四、色彩的感觉分析

色彩的感觉分析是对色彩作进一步分析的前提，主要是指色彩的知觉感知，也表现了色彩的基本印象。例如，我们之前学习的色彩软硬、轻重、粗糙与细腻等感觉。决定色彩感觉的主要因素包括明度、纯度、色相等色彩的基本属性。例如轻重感觉的主要因素是明度，即明度高的色彩感觉轻，明度低的色彩感觉重；其次是纯度，在同明度、同色相条件下，纯度高的感觉轻，纯度低的感觉重。另外，感觉轻的色彩会给人软而膨胀的感受，感觉重的色彩会给人硬而有收缩的感受(见图7-18)。

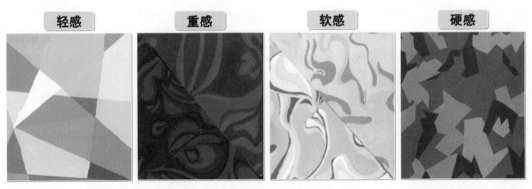

图7-18 对色彩的感觉分析(学生作品)

这些色彩的感觉分析，因为可以与我们的思想感情产生共鸣，色彩通感对色彩的应用实践起到了重要作用，不仅能启发设计的创意，也更容易使作品得到受众的喜欢。

五、色彩的心理分析

色彩的心理分析是对色彩更深入分析的前提，主要是指色彩的心理特征和通感作用。影响色彩心理感受的最主要因素首先是色相，其次是纯度，最后是明度。例如，红、橙、黄等暖色，是最令人兴奋的积极的色彩，而蓝、蓝紫、蓝绿给人的感觉是沉静而消极；高纯度的色彩比低纯度的色彩刺激性强而给人的感觉积极；暖色则随着纯度的降低而逐渐消沉；明度高的色彩比明度低的色彩刺激性大；低纯度、低明度的色彩给人沉静感，而无彩色中低明度色给人消极感(见图7-19)。这些原理在之前的部分我们已经有了比较系统的认识(参看第五章内容)。

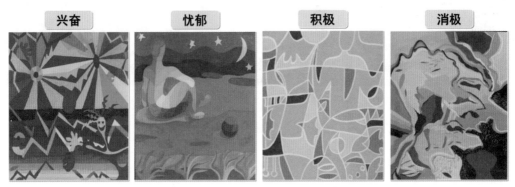

图7-19　对色彩的心理分析(学生作品)

在创作前，对色彩心理进行正确的分析，能够使艺术创作的形式与内涵通过色彩表达出丰富的情感。所以，色彩的心理分析是帮助我们的作品与受众产生共鸣的重要手段。

六、色彩的节奏分析

色彩的节奏分析是对色彩构成形式的通感认知，也是色彩行为特征的显著表现。色彩学家研究发现：色彩在视觉中，明显带有时间及运动的特征，能感知有规律的反复出现的强、弱及长短变化，是秩序性形式美的一种典型体现。我们在面对大量的色彩信息时，不管是在生理上还是在心理上，接收这些信号都会有明显的前后时间差，这也是色彩具有明显的丰富性和节奏感感受的原因。

另外，通过色彩的聚散、重叠、反复、转换等构成形式，在色彩的交叠、回旋中也能够形成节奏、韵律的美感。例如，色彩可以产生重复性节奏、渐变性节奏、多元性节奏等丰富的节奏变化(见图7-20)。

我们在对艺术作品的色彩分析中，认识、理解原作对色彩把握的节奏感，也对自我创作具有非常重要的参考价值。

七、色彩的气氛与意境分析

气氛与意境，是弥漫在色彩中的能够影响行为过程的心理因素的总和，包括色彩创作

与色彩体验两个方面，最终的目的都是使色彩获得一定的气氛与意境。这些心理因素包括：紧张、兴奋、沮丧、恐惧、期待、高兴、热烈、冷漠、积极、消极等非常丰富的色彩心理活动或感受。

对色彩的气氛分析，能够加强对色彩的心理感受，建立色彩的情感意识，使作品更具有创造力和感染力。对色彩意境的分析，是对色彩最深入的解析过程，也是建立色彩创作情感和形成风格的基础。

挖掘色彩的感情特征，是艺术创作对色彩的根本需求。色彩能从生理和心理上引起受众的联想与情绪波动，这种感受或平和悠远，或清新雅致，或慷慨激昂，或古朴厚重等(见图7-21)。

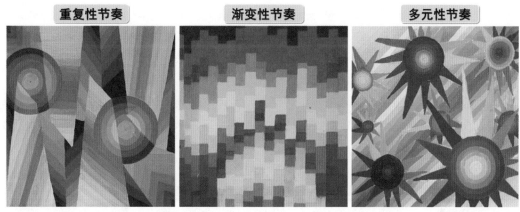

图7-20　对色彩的节奏分析(学生作品)

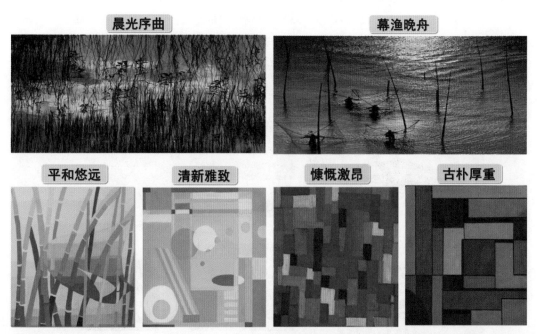

图7-21　对色彩的意境分析(学生作品)

 实践训练 7-2

　　对采集的色彩进行分析，是我们对色彩进行设计创新的非常重要的方法。我们以对中国传统色彩分析为例，说明色彩分析与设计创新的重要意义(见图7-22)。

　　我们的祖先很早就提出了"五行五色"说，并形成了中华民族独有的原色色彩观念。中国传统的五原色是由黑、白、红、青、黄构成的。这里的青色介于蓝色与绿色之间，所以实际上是红、黄、绿、蓝四色，从某种角度看同时涵盖了色光和色料三原色。我国的五行"原色"多了黑白两色，也就是包含了有彩色和无彩色两个部分。经典的故宫建筑群，采用黄(琉璃瓦)、青(斗拱及彩画)、红(立柱和门窗)、白(汉白玉台基)、黑(暗灰色地砖)等色，与蓝色的天空形成了五行五色的组合。蓝天、黄瓦、蓝绿彩画、红柱门窗，这些都是我们现在所称的补色关系。可见，我们的祖先很早就发现了补色能够互相映衬的规律，并将这个原理运用在宫殿建筑中，获得了强烈的色彩对比效果，给人以极其强烈的色彩感染力，体现了我们中华民族的色彩智慧。

　　"东方之冠"是2010年上海世博会的中国馆，这个斗拱形的建筑，具有浓厚的中国特色，成为上海世博会的标志性建筑。该建筑采用了中国传承数千年的喜好色彩——大气沉稳的红色，是应用传统色进行设计创造的典型实例。一眼望过去，东方之冠是红色的，但其实它不是那么简单的红色。设计者选用了七种不同的红色为中国馆调色，其中"外衣"用了四种红色，有民俗、传统、时尚、现代之分，向世人传达喜庆、吉祥、欢乐、和谐的情感，这与世博会"理解、沟通、欢聚、合作"的理念是一致的。再如柱子的红，是比较跳跃的红，而背景屏风后面的红是暗红色。冠顶也选择了四种红色，从高到低搭配，通过色彩变化，形成了空间的层次。红色象征着"热忱、奋进、团结"的民族品格，也显示了庄严威武隆重的视觉特征。东方之冠的颜色应用正是继承了中国传统色彩体系的精髓，与现代理念相结合，与建筑形式共同完成了古今合璧、庄严华美的经典之作。从中，我们也深刻地体会到，色彩文化传承的精神力量。

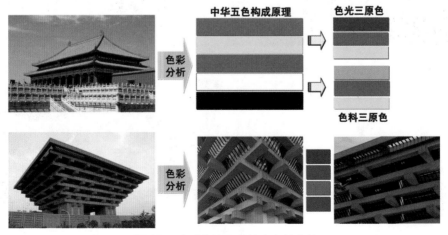

图7-22　中国传统色彩经典案例分析

第三节 色彩解构

解构色彩，是对所选定色彩对象的原色格局进行打散重组，增减整合后再创作，对原图的色调、面积、形状重新加以调整和分配，抓住原作中典型色彩的个体或部件的特征并提炼出来，按设计者的意图在新的画面上进行有形式美感的概括、归纳和重构，将原有的视觉样式纳入预想的设计轨道，重新组合出带有明显设计倾向的崭新形式。也就是将原来物象中美的、新鲜的色彩元素注入新的组织结构中，使之产生新的色彩形象。

色彩解构.mp4

实际上，解构色彩包括两个过程：一个是色彩解析，另一个是色彩重构。初始阶段的解构是一个采集、过滤、选择和分析的过程，后续阶段的重构则是将原来物象中的色彩元素注入新的组织结构中，重组产生新的色彩形象，但仍不失原图的意境。

色彩解构可选择的内容很多，在解构的方法上也有很多规律可循。这里主要介绍整体色按比例解构，整体色不按比例解构，部分色的解构，形、色同时解构，色彩情调的解构等几种主要手法。

小贴士 认识解构主义艺术风格

解构这一词源自解构主义。解构主义是指运用现代主义的词汇，却从逻辑上否定历史上的基本设计原则(如美学原则、功能原则、力学原则)所构成的新的艺术流派，有人称之为解构主义流派，也有人称之为新构成主义流派。

解构主义重视个体、部件本身，反对墨守成规的集合和总体，它认为构件本身就是关键，因而对单独个体的研究比对整体结构的研究更重要。解构手法的理论依据是格式塔完形理论，格式塔(Gestalt)德文原意为形、完形。它是指事物在观察者心中形成的一个有高度组织水平的整体。"整体"的概念是格式塔心理学的核心，它有一个重要的特征：整体在其各个组成部分的性质(大小、方位)均变化的情况下，依然能够存在。格式塔心理学在一定程度上解决了解构作品中整体和部分的矛盾，从理论上解释了原作与解构作品异构同质的关系问题。

解构主义对现代绘画、建筑、设计等艺术形式影响最深刻(见图7-23)。

图7-23 解构主义风格建筑(网络图片)

一、整体色按比例解构

整体色按比例解构是指将色彩对象完整地采集下来，按原色彩关系和色彩的面积比例，作出相应的色标，然后按比例运用在新的画面中。其特点是主色调不变，原物象的整体风格基本不变。这种色彩解构又可以称为色彩的同质异构。

在色彩解构过程中，我们提取原作中最具本质特征的色彩组合单元，按照一定的内在联系与逻辑重新构建，组合成一个新的色彩画面。例如，动物"豹"身体表面有色彩各异、形态各异的图案，成为绘画、设计等艺术的热门表现题材之一。设计师抓住其不规则圆形和环形的形态特征，并把豹纹的图案肌理重新组合在一起，构成了一幅幅形态各异但意象相同的色彩图案。其异构同质特点就是我们看到解构图案化的新整合画面后，仍会下意识地联想到豹这种动物的形象和特征。这些按色彩纹脉特征重新构置的同质异构画面，通过比较原图与新作，你也能感受到冥冥之中它们之间的内在色彩逻辑关系。而新创作的图案产生了另一种具有自身新鲜生命的色彩感受(见图7-24)。可见，整体的颜色，按原型比例进行解构，这样的方法和特点最能抓住原物象的色彩本质特征。

图7-24　豹纹图案整体色按比例解构应用(网络图片)

二、整体色不按比例解构

整体色不按比例解构是指将色彩对象完整地采集下来，选择典型的、有代表性的色彩不按比例解构。这种重构的特点是运用灵活，既有原物象的色彩感觉，又有一种新鲜的感受。由于比例不受限制，可将不同面积大小的代表色作为主色调进行多种色调的变化。解构的结果既能保留原物象色彩搭配的感觉，又有多变的灵活性，是我们常用的色彩解构方法。

基于一幅原画的色彩，可以做几种不同色调的解构设计，从中能够感受到每幅作品，既有原画的色调感情，又有不同的强调，表现出不同的情感和意境倾向(见图7-25)。

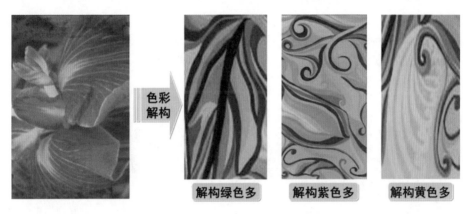

图7-25　整体色不按比例解构应用(学生作品)

三、部分色的解构

部分色的解构是指从采集到的色标中选择所需的色彩进行解构，原物象只给我们以色彩启示，并不受原配色关系的约束。可选某个局部色调，也可抽取部分色；可以是其中某一组色，也可以是某几种色。这种色彩解构方法的特点是：既有原物象的影子，又更简约、概括，运用更加自由、灵活，更加主动。在创作中既能找到原画的色调和情感，又各具形态特征和色彩情感(见图7-26)。

图7-26　部分色解构(学生作品)

四、形、色同时解构

形、色同时解构是根据采集对象的形、色特征，对形、色进行概括、抽象的过程，是在画面中重新组织的构成形式。

许多物象色彩的表现是建立在特定形和形式之上的，尤其是自然色彩。在色彩解构过程中会发现，如果对色彩与原物象的形同时进行考虑，效果会更好，更能充分显示其美的实质，突出其整体特征。研究原物象的形和色彩的关系，能给新创作物象的结构、色彩、形态的构成带来重要启示(见图7-27)。

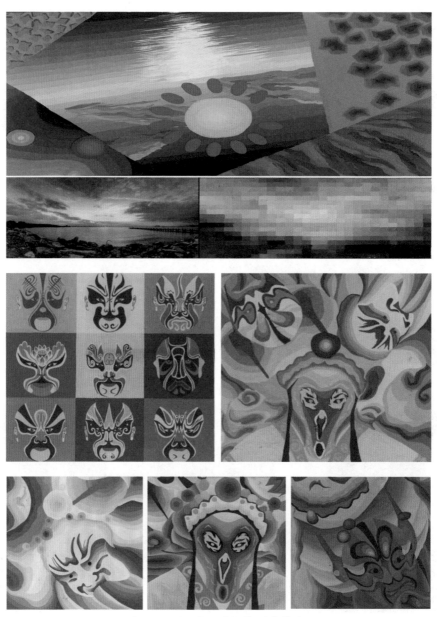

图7-27　形、色同时解构(学生作品)

五、色彩情调的解构

色彩情调的解构是指根据原物象的色彩情感、色彩风格做"神似"的重构，重新组织后的色彩关系可能与原物象很接近，也可能有所出入，但应尽量保持原色彩意境、情趣的方向不变。这种方法需要作者对色彩有深刻的理解和认识，才能使其重构后的色彩更具有感染力。否则，解构色彩就会缺乏感染力，很难与观者产生共鸣。

通过对色彩情调的分析与解构，我们会受到很大的启示，认识第二性色彩"人化自然"的本质，帮助我们将色彩解构研究超越色彩技术的层面，而进入审美的境界(见图7-28)。

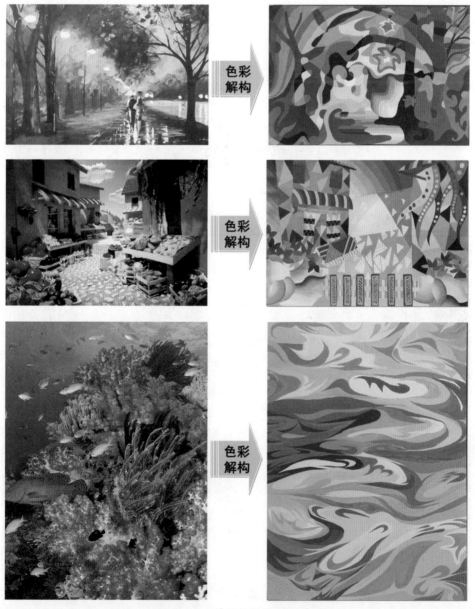

图7-28 色彩情调的解构(学生作品)

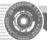
实践训练 7-3

　　我们以解构优秀历史色彩或大师作品的方法来进行色彩解构的实践。借助解构著名作品中的典型形象符号与色彩组合，作为主题性的解构色彩再创作的切入点。在与艺术大师作品的对话中，认识艺术大师创作的心路历程，加深自己的体验与认识，去重构，再创作出新的形象风格。一方面，我们在优秀的艺术作品中可以感受大师的艺术观念；另一方面，又要以自己的"眼睛"、自己的情感来看待这些艺术精髓，表达出自己的艺术见解（见图7-29）。

图7-29　经典艺术的色彩解构（学生作品）

第八章

色彩应用

学习要点及目标

- 了解流行色的概念与流行色变化的社会因素，掌握流行色在艺术设计中的应用原理。
- 掌握空间色彩应用原理(包括建筑色彩设计、环境色彩设计、室内色彩设计)。
- 掌握数字色彩应用原理(包括平面色彩设计、广告色彩设计、新媒体色彩设计)。
- 掌握产品色彩应用原理(包括产品色彩设计、服装色彩设计)。

核心概念

流行色　空间色彩　数字色彩　产品色彩

我们每天都被各种色彩包围着。色彩令这个世界变得五彩缤纷，它能改变我们的心情，影响我们对某事、某物的看法。

一件设计作品除了内在的思想，一般包含三个元素：图像、文字、色彩。在这三个元素中，人们对色彩的感受是最敏感的。当我们首次接触一件设计作品，最先攫取的就是作品的色彩。而设计者，必须去了解每种颜色的特质，掌握色彩的基本原理和应用规律，擅长通过色彩去表达设计理念。

关于色彩的应用，这是一个非常广泛的概念，我们从空间色彩、数字色彩和产品色彩这几个方面来了解(见图8-1)。

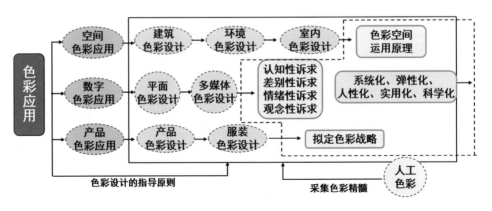

图8-1　学习导图

第一节 空间色彩应用

我们生活在城市中，建筑环境空间就是构成这个城市的主体。从广义上讲，建筑空间分为外空间和内空间，其建筑空间的特点、功能、需求决定对其用色也有不同的要求。本节主要从建筑外的环境色彩和建筑内的室内空间色彩这两个方面来了解色彩在空间的应用特征(见图8-2)。

空间色彩应用.mp4

图8-2 空间色彩(网络图片)

小贴士

认识空间色彩

色彩是建筑设计中的重要语言和元素，在设计中巧妙地应用色彩感情的规律，充分发挥色彩的暗示作用，能引起大众的广泛注意和兴趣，容易产生种种联想和想象。色彩学作为一门独立的学科，有其基本的规律与属性，色彩感受虽然因人而异，但具有共性的一面。当人们对色彩的体会和认识掺入复杂的思想感情和丰富的生活经验之后，色彩就变得更富有人性和情调了，也会成为某种的象征。

建筑色彩作为构成城市景观环境的重要元素，直接影响着人们的视觉及精神感受。不同的色彩可以产生不同的心理感受，而色彩所引起的联想和情感，直接关系到环境气氛的营造。同样的色彩在不同的建筑环境中也可以产生不同的心理感受。有序的建筑色彩搭配，不仅能带给人们一种赏心悦目、流连忘返的感觉，而且也使城市更富有独具个性的魅力。反之，杂乱无章的建筑色彩带来的只能是色彩污染，长此以往，则会造成人们视觉上的疲劳，也会给城市的形象造成损害。

如何塑造良好的空间色彩、创造美好的生活环境，是设计师重要的实践内容。

一、色彩在建筑设计中的应用

(一)应用色彩属性满足建筑的功能性要求

根据使用功能的不同，建筑可分为公共建筑和民用建筑。不同使用功能的建筑，采用的色彩也应该是不同的。在进行建筑设计时，最先考虑的是建筑的主体色调，因为建筑的颜色最能体现建筑的功能和它要传达的内在精神。

建筑及环境的颜色是不同民族、不同地域人们对建筑内在精神传达的一种方式。例如，世界各地的医疗卫生机构，其建筑普遍以白色或中性灰色为主调，在心理上给患者以整洁、安静之感；我国纪念馆常以中国传统的黄色琉璃瓦来作檐口装饰，这在心理上给人以历史感和永存之感；而我们的住宅，通常以暗红色、浅米色等为主色调，这样从心理上给人以平和的、温馨的、安全的、家的舒适感(见图8-3、图8-4)。

图8-3　公用建筑色彩(网络图片)

图8-4　民用建筑色彩(网络图片)

(二)应用色彩的视觉特性塑造建筑形体

色彩具有扩张感、冷缩感、前进感、后退感,同时色彩还具有轻重感等特征。了解色彩的这些特点,通过色彩的合理运用,可以达到塑造建筑形体的目的。建筑师可以根据这一原理,利用色彩的视觉特性塑造建筑形体,应用适当的色彩组成调节建筑造型的空间,创造空间层次,增加造型的趣味性和丰富感。

例如,美国纽约的帝国大厦,是超高层建筑,建筑师将下面的裙楼设计为深咖色,这就使整栋超高建筑极具稳重感,上面的建筑立面也是采用白色、黄色及玻璃构成的纵向线条,将建筑的纵向视线拉向云间。这种巧妙地利用色彩的视觉特性所设计的作品,对建筑设计的立体感呈现是具有实际意义的(见图8-5)。

图8-5　美国纽约帝国大厦(网络图片)

(三)应用色彩对比与调和原理塑造建筑形态

在建筑色彩应用中,可以运用色彩对比与调和的方法,在平板单调的形体上创造出多彩多姿的建筑形态,使建筑造型更加丰富,为建筑提供形态再创造的可能。例如,若要强调突出部分,应用色彩的对比原理;若要弱化突出部分,则应用色彩的调和原理。

运用色彩的对比方法,针对建筑整体和局部不理想的形状,进行各种形式的改造和视觉上的调节。利用色彩对比,表示和区分突出的建筑物,划分空间层次,显示不同功能区域,表明其用途,对使用者有导引作用;利用色彩在视觉上的敏感性特点,使建筑形体构成达到鲜明反差的效果;利用色彩对比的方式表现建筑的小型部件,或对门窗边框用色彩加以设计,具有突出建筑内外轮廓的作用,可以使建筑立面更加清晰。

运用色彩的调和方法,对于建筑整体或局部不理想的形态进行各种改造或视觉上的调节。应用色彩的明度差异改变面积和体积在视觉上的观感,从而使比例关系得到改善;使不同色相的色彩在明度上进行合理的分布,可以把硕大、单调的建筑变得灵活、轻盈;还可以运用色彩装饰性手法将较大的体量或立面有目的地进行划分,形成新的协调的比例关系(见图8-6)。

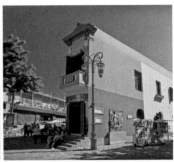

图8-6　布宜诺斯艾利斯的博卡街区色彩(网络图片)

(四)应用色彩属性反映建筑的地域性、民族性特征

　　建筑具有民族风格，色彩也具有地域性特征。建筑的这种民族性或地域性的传承，同样可以通过自身色彩特征来体现。例如，我国各民族都有自身的色彩特征。汉族喜欢红、黄、绿等色彩；维吾尔族、哈萨克族、回族等少数民族喜爱绿、蓝、白、金等色彩；蒙古族由于生活在蓝天、绿草的环境之中，整日与牛、羊为伴，喜欢蓝、绿、白等色彩；从藏族的建筑就可以看出，他们喜欢白、红褐、绿和金色，举世闻名的布达拉宫就是个很好的例证(见图8-7)。

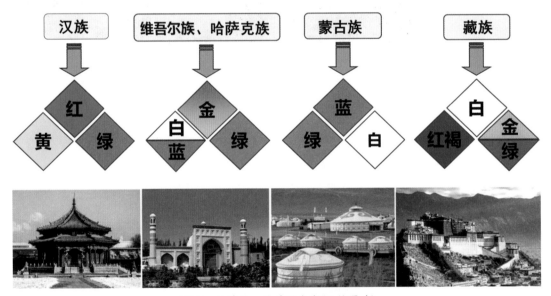

图8-7　地域性、民族性色彩(网络图片)

　　在封建社会时期，建筑中色彩的使用常常为皇权所控制，色彩常常是为其统治服务的。当代的建筑色彩应该在注重建筑功能的前提下，传承我们的民族文化，建造出适应当代审美要求的民族风格建筑。

(五)应用色彩协调建筑与环境的关系

建筑色彩不是单独存在的,必须与周围的环境色彩相协调。在不同的环境中,建筑色彩设计,既要使建筑物本身色彩富于变化,又要使建筑群体的色彩统一,做到统一中有变化,变化中有统一。

我们可以应用色彩冷暖感觉进行建筑色彩设计。气候分冷暖季节,色彩也有冷暖感,通过色彩来调节自然环境的冷暖感知,达到改变环境冷暖的目的。在我国的南方,气温高、湿度大、气候炎热,建筑色彩使用高明度的中性色或冷色,常以灰冷色作基调,显得明快、淡雅,很符合南方气候的要求和人们的视觉心理,也容易和常年苍翠浓郁的绿化环境相协调,进而体现建筑美感。在我国北方,气候寒冷,建筑色彩常使用中等明度的暖色和中性色,以暖色为主。例如用黄色系的墙面加上白色线条,在冬季给人以温暖之感。我国北方建筑又常配以绛红、深绿等屋面色调,在夏季绿树成荫之时,使人感觉清新明朗。这些都是色彩对人视觉心理的影响在建筑设计中的应用(见图8-8)。

建筑色彩不能破坏城市或者区域的整体风格,单体的建筑其色彩必须服从整体环境,并与之相协调。在建筑色彩处理时应充分考虑周围景观颜色,包括自然景观和人造景观,尽可能地结合其色彩特点,获得和谐统一的效果。

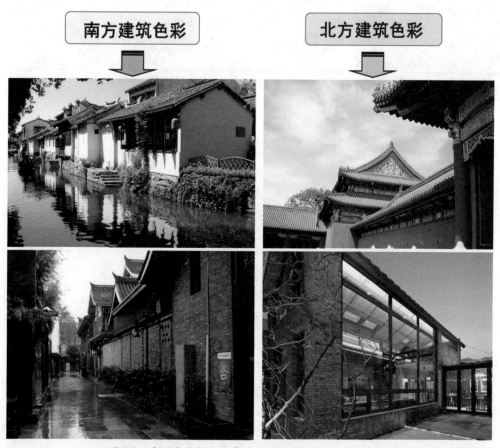

图8-8 我国南方与北方建筑鲜明的色彩特征(网络图片)

二、应用色彩表达设计师与使用者的审美情趣

建筑成为我们经济发展、社会进步最主要的特征之一，同时也在一定程度上反映了人们的文化诉求和审美观。人们在几千年的生活及劳作过程中产生了对于圆满、富足的情感渴望。

例如，红色象征着饱满、喜庆，在我国传统建筑中被大量应用，也是中国的代表色，潘公凯老师设计的世博园的中国馆，就是以红色的斗拱作元素，体现了"东方之冠，鼎盛中华，天下粮仓，富庶百姓"的构思主题，表达了中国文化的精神与气质。黄色历来是皇家的专用颜色，具有尊贵、威严等象征意义。又如江南的建筑多以白墙灰瓦的色彩样貌呈现，体现了人们对审美形式的追求(见图8-9)。

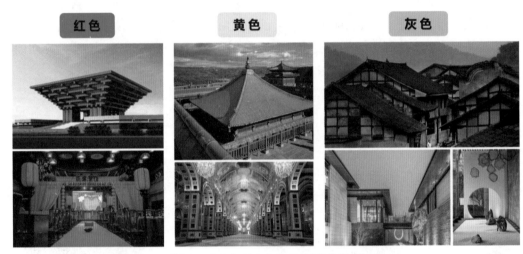

图8-9　建筑色彩文化与审美(网络图片)

三、应用色彩塑造室内空间

色彩是室内设计中最重要的元素之一，既有审美作用，还有表现和调节室内空间与情绪的作用，它能通过人们的感受、体验产生相应的心理和生理影响。室内的色彩运用是否恰当，能左右人的情绪，并在一定程度上影响人的心理活动，因此色彩的设计可以更有效地发挥建筑空间的使用功能，提高我们对空间的认识。

在室内空间设计的色彩运用上，要注重空间整体的色调统一，讲究室内空间的主基调，根据室内空间的使用功能和情感要求确定色彩的色调和装饰设计风格。色调的功能性和艺术性的把握，是空间设计能否成功的重要因素之一。建筑空间的色彩装饰要做到既丰富多彩又和谐统一，也就是在统一中求对比。色调的统一、色彩的面积控制是非常重要的方面，同时要注意色与色之间的衔接、过渡与呼应。

色彩的使用应尊重使用者的个性与喜好，选择一种另类的色调是营造个性化色彩氛围的关键。室内设计个性化的色彩构成是为了获得特殊的情绪空间，打破六面体的空间束缚，不依天花、墙面、地面的界面区分与限定，而是自由地、任意地突出某种抽象的色彩，从而模糊原有的空间及色彩上的次序，达到凸显个性的目的(见图8-10)。

图8-10 室内色彩设计(网络图片)

实践训练 8-1

色彩是大自然的恩惠、大自然的杰作,不同的色彩对人的身心有不同的影响,空间设计色彩构成的关键是对于各种色彩特性的充分认识及对其积极意义的探索。色彩构成创意使空间设计具有各种各样的风格特点,丰富了设计的内涵与文化,它实现了空间中的色彩变化、空间构造、风格形成、整体协调,它强化了设计的功能性和形式美感。

空间色彩的应用要从整体出发,使用高度概括的表现手法设计色彩。我们可以依据色彩的丰富性和变化性,用色彩心理学的基本原则,形成空间色彩设计的基本思路,再分析色块和色块之间的内在联系,明确色彩重点表现的空间对象,以反映出空间的功能、情感和风格等(见图8-11)。

图8-11 空间色彩设计案例(网络图片)

第二节　数字色彩应用

关于数字色彩，可从平面设计和新媒体设计两个方面来了解其应用特性(见图8-12)。

数字色彩应用.mp4

小贴士

认识数字色彩

在平面设计作品中，不论是包装、海报，还是POP，都不能缺少三大要素，即文字、图形和色彩。色彩是进行平面设计最具普遍性的元素。应用色彩主调可以突出平面设计作品的主题；应用色彩对比可以加强平面作品的视觉感受；应用色彩调和可以保持平面作品的色调统一；应用色彩形式可以表现塑造平面作品的节奏与韵律；应用色彩通感可以体现商品属性；应用色彩的象征性可以提升商品的档次。

在当今数字化时代，在各种技术领域，如数字电脑彩色系统、彩色喷绘技术、电影、电视、网络等，使我们对于色彩设计的可复制、可存储、可更改这样的要求，能够非常轻松地得到满足。另外，目前三维动画视频技术的应用和发展，已成为最广泛的传播形式。色彩在动画空间中，打破了以往平面式的表达，使色彩的空间感、立体感、真实感更加强烈。

数字电脑设计程序和技术，使色彩表现方式有了革命性的变化，不仅大大减轻了色彩设计师的手工强度，而且可以激发设计师更丰富、更灵活的想象力和创新力；增强设计色彩的表现力和传达力。作为数字时代的色彩设计师，将面临数字电脑设计软件技术迅速发展、升级、变化的挑战。

图8-12　数字色彩（网络图片）

一、色彩在平面设计中的应用

(一)应用色彩主调突出平面设计作品的主题

确定色彩主调是决定平面设计作品色彩组合成败的首要因素。根据作品主题和视觉诉求的需要，选择一种主调色彩，可以体现画面的整体色彩倾向。在主调色彩设计上，首先要考虑产品的功能特点。其次，要根据产品的特点和受众心理，确定主调色彩应获得的艺术效果(见图8-13)。

图8-13　塑造主调色彩(网络图片)

(二)应用色彩对比强化平面作品的视觉效果

在平面作品的设计和表现中，色彩的对比应用是平面设计中最常见也是最有效的色彩设计方法，因为色彩的对比特性可以强化视觉冲击力。运用色彩对比，保持其色彩本身应有的视觉和心理刺激度，突出广告语，加上整体富有趣味性的表达形式，加强了画面效果(见图8-14)。

图8-14　应用对比色(网络图片)

(三)应用色彩调和保持平面作品的风格统一

设计平面作品时，画面色彩的调和与对比，它们之间并不矛盾，而是应该统一在一个整体之内。一般来说，在实际应用的时候，画面主体与陪衬之间的色彩是调和关系，而画面主体与背景之间是对比关系。陪衬可以烘托主体，背景可以突出主体，这样就容易形成强烈的视觉冲击力(见图8-15)。

图8-15　色彩调和(网络图片)

(四)应用色彩形式表现平面作品的节奏与韵律

在平面设计作品的色彩组合中，应用色彩的构成形式能使画面产生多种多样的节奏感，给我们的视觉带来一种有生气、有活力、跳跃的色彩效果，减少视觉疲劳，使人心理上产生快感。色彩的节奏与韵律的主要形式有：数量、层次、渐变、空间等(见图8-16)。

图8-16　色彩的节奏与韵律(网络图片)

二、利用色彩的象征性提升商品的档次

一般来说，红色系列或纯度高、明度高的颜色以及那些对比强烈的色彩，能给人一种

华丽的感觉。我们要提高商品的价格，要表现商品的高档次，可以借助色彩的华丽感觉来充分表现商品的高档形象。特别是对那些金银首饰、高档化妆品、名表、高档礼品等广告，我们更需要依靠色彩来表现或者烘托出商品的高品质和视觉上的美感(见图8-17)。

图8-17　色彩象征(网络图片)

三、应用色彩通感体现商品属性

人们平常吃的食物，本身都有颜色。各种颜色的食物长期作用于我们的思维习惯中，就会产生味觉的联想。同样，也常常用相应色彩的通感来表现某种味道，例如，用粉色、红色、橘黄色等颜色表现甘甜；用偏黄的绿色或偏绿的黄色表现酸味；用灰褐色、橄榄绿色、紫色表现苦味；用鲜红色表现辣等。色彩的通感对于平面设计画面有着很重要的意义，我们可以通过不同味道的色彩烘托，让食品广告产生更加诱人的魅力(见图8-18)。

图8-18　色彩通感(网络图片)

四、应用色彩象征与联想表现作品主题

应用色彩的象征性与联想迎合受众心理，在色彩的喜好倾向与广告设计方面，由于年龄、性别和经历的不同，对色彩的喜好也有很大的影响。应用灰色调制作工业机电类广告的色彩设计；应用暖色调制作食品类广告的色彩设计；应用中性色调制作交通旅游类广告的色彩设计等(见图8-19)。

图8-19　色彩象征与联想(网络图片)

五、新媒体色彩设计

改进色彩传播的媒介，是现代色彩设计的一个巨大挑战，新兴的色彩信息传递方式有网络广告、网络博客、网上交易、网络贴图、网络游戏等。这些信息传递形式，在色彩视觉传达领域里，可以说是掀起了一场设计革命。面临现代化数字网络技术的挑战，设计师必须迅速了解、熟悉和掌握传达色彩设计的要求，能够将色彩与视频、音频、动画、文字、图形与互动模式结合起来，以增强设计作品的吸引能力(见图8-20)。

图8-20　新媒体色彩(网络图片)

实践训练 8-2

我们熟知的"阿凡达""里约大冒险"等3D动画影片(见图8-21),都是数字技术带来的超强色彩视觉经典案例。这些数字电脑设计程序和技术,使色彩表现方式有了革命性的变化,不仅大大减轻了色彩设计师的手工劳动强度,而且可以激发设计师更丰富、更灵活的想象力和创新力,增强设计色彩的表现力和传达力。

改进色彩传播的媒介,是现代色彩设计的一个巨大挑战。作为数字时代的色彩设计师,将面临数字电脑设计软件技术的迅速发展、升级和变化。对于色彩的应用,不仅面临设计内容的变化,更面临表现方法、科技进步的挑战,对技术的学习和掌握也将是专业学习的重点。

图8-21　数字色彩应用案例(网络图片)

第三节　产品色彩应用

色彩，作为产品最重要的外部特征之一，往往决定着产品在消费者脑海中的去留命运，而它所创造的低成本、高附加值的竞争力也更强大。同样一种产品，因为色彩的差别会使其受欢迎程度截然不同，色彩时尚、漂亮的产品看起来似乎档次要高一些，这就是色彩运用的功效。在产品同质化趋势日益加剧的今天，在产品个性化需求主导市场营销的时代，产品凭借令人惊艳的时尚色彩，往往能成功地在第一时间跳出来，快速吸引消费者的目光。

产品色彩应用.mp4

色彩不仅应用于服装、食品，更覆盖时尚生活的各个领域，例如美容、奢侈品、婚嫁、人物、健康、数码领域等，而且在建筑工程、室内装潢、家具陈设、日用商品、车辆船舶和产品包装等方面都是大有可为的。色彩无处不在，我们的客厅、办公室、工作间、卧室、电脑、水杯……甚至你手里的一支钢笔。色彩如同我们个性的倒影，每时每刻都陪伴着我们的生活。

小贴士

认识产品色彩

色彩是产品的一个无形的，也是非常重要的因素。有人做过这样的调查：当人们看到一件物品时，第一眼的印象有70%是关于色彩方面的，而时尚的色彩能够起到先声夺人的作用，直接激发消费者的购买欲望，并导致购买行为(见图8-22)。

例如我们去购买食品，很多时候不仅关注它本身的"香"和"味"，还会看它的"色"，我们常会用"色、香、味"俱佳来形容美食，可见色彩的重要作用。

另外，原本类似的产品由于包装的不同而会使人产生不同的感情和联想。因此，包装的色彩设计已成为引导消费者购买的一大重要因素。如果包装的色彩没有跟上时代的脚步，落后陈旧，就很难打动消费者。

图8-22　产品色彩(网络图片)

一、应用色彩构成提升产品辨识度

色彩的辨识度是指对底色上的图形色的辨认程度，产品色彩辨认对产品功能的发挥有很重要的意义，良好的色彩辨识度能提高工作效率、减少失误，有利于人机协调。通过明度对比、色相对比、纯度对比、面积对比等手段，可以烘托、陪衬和加强主体形象，提升产品的辨识度。例如，纯度高的鲜艳色彩醒目程度高，鲜艳的红、橙、黄等色彩最容易引人注意，纯度高、明度高的色彩比较容易引人注意，消防器材、救生器材等都会应用这类色彩，以提高自身的辨识度(见图8-23)。

图8-23　色彩提升产品辨识度(网络图片)

二、应用色彩象征体现产品功能

色彩的象征性，在体现产品功能方面的作用非常明显。我们已经了解到：色彩能影响人的情绪，能使人产生甜、酸、苦、辣等味觉感受，如蛋糕上的奶油黄色，给人以酥软的感觉，引起人的食欲。所以食品类的包装与广告普遍采用暖色来配合。再如，车床机械类产品多使用绿色；消防产品多使用红色；机电类产品多使用灰色；环保类产品多采用绿色系或冷色调；食品类产品多采用高明度、暖色调。这些多数是基于产品的功能特征来选择的色彩(见图8-24)。

图8-24　色彩象征产品功能(网络图片)

三、应用色彩属性配合产品材质

造型、材料和色彩是产品的三个基本要素，只有这三个要素搭配和谐，才能展现出产品最好的状态。产品的材质多种多样，有材料的不同，比如金属、木质、陶瓷等；有质感的不同，比如，有粗糙材质，有光滑材质等。我们在应用产品材质时，也要考虑色彩与材质的关系(见图8-25)。

图8-25　色彩配合产品材质(网络图片)

四、应用色彩心理感受产品丰富层次

在产品设计的过程中，可以应用色彩丰富的心理特征塑造产品的形象。产品色彩的心理感受主要包括轻重感、动静感、距离感和体量感。例如，可以利用色彩的涨缩感，表现产品的体块，用明度高和偏暖的色彩展现产品的膨胀感，用低明度、偏冷的色彩加强缩小的感觉。色彩的轻重感、动静感、软硬感、强弱感等心理感受，都是我们在表现产品的均衡、节奏、形象、创意等方面的最好要素。例如，明亮的色彩放在产品的上部，暗色放在下面，显得稳定，反之，则具有动感。商标宜采用强对比，装饰宜采用弱对比(见图8-26)。

图 8-26　色彩塑造产品层次 (网络图片)

五、应用色彩配置加强产品形象塑造

色彩是人们辨别和熟悉事物的重要依据，具有先声夺人的效应和魅力。人们还赋予色彩特定的文化内涵来表达喜好感和厌恶感。所以，色彩经常能代表一个企业的形象，成为一个企业的特征，并给人以强烈的印象。很多知名的品牌或产品都有"色彩营销战略"，比如著名的意大利时装品牌贝纳通就以色彩丰富、大胆而著称于世。再如，绿色的"鳄鱼"、红黄色的"麦当劳"、银灰色的"苹果手机、电脑"等，这些色彩，已成为企业文化、成功品牌的象征。

实施品牌的色彩营销战略，就是利用色彩这种沟通模式，通过与时俱进的时尚色彩，体现品牌营造的色彩世界。苹果iPhone、佳能的"你好色彩"、尼康的"我型我色"等色彩战略已经席卷全球。我们看到：时尚的色彩已经贯穿于品牌运作的各个环节，从设计开发，到加工制造，再到市场营销，只要一个品牌在色彩上下功夫，就一定会取得意想不到的收获(见图8-27)。

图8-27 色彩塑造产品形象(网络图片)

六、应用色彩进行服饰产品设计

色彩、款式、材质是构成服装的三大要素。在这三大要素中，色彩是第一要素，可见色彩在服装设计学中的重要性。服装色彩的构成有这样三种属性。

(1)实用性：色彩起到保护身体，抵抗自然界侵袭或适应自然的作用(见图8-28)。

(2)装饰性：色彩本身对服装具有装饰作用，优美图案与和谐色彩的有机结合，能在同样结构的服装中，获得各种不同的装饰效果(见图8-29)。

(3)社会属性：色彩能区别穿着者的年龄、性别、性格、职业、社会地位等

(见图8-30)。

　　服装色彩学是一门涉及色彩原理和专业性的综合学科，可以通过专业学习继续深入。

图8-28　实用性服饰色彩(网络图片)

图8-29　装饰性服饰色彩(网络图片)

图8-30　功能性服饰色彩(网络图片)

 实践训练 8-3

色彩流行，以及前面我们谈到的色彩营销，已经从纺织、服装等领域，逐步扩大到城市建筑与环境、电子消费品、汽车、涂料、化工以及化妆品和美发、美容等行业，几乎涵盖和辐射了色彩应用的各个领域。比如床上用品、房屋、建材、家居布置等，无论是在大卖场还是专卖店，只有体现色彩风格和整体效果的摆设，才能够刺激消费者的购买欲望。这些都体现了色彩要呼应时尚、呼应潮流的社会趋势(见图8-31)。

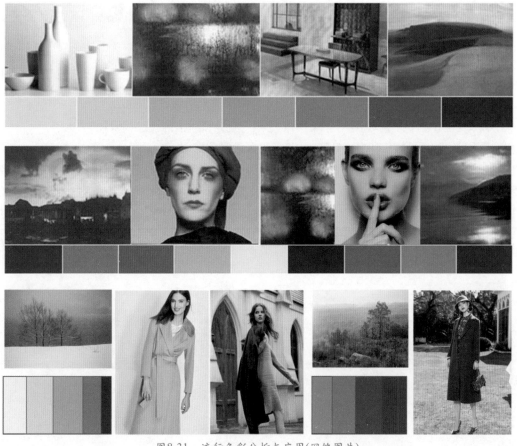

图8-31 流行色彩分析与应用(网络图片)

作为设计师，我们肩负着使产品的色彩价值最大化的责任。要想深刻理解时代意义的色彩，就要进行流行色调研、分析、整理，不断应用色彩去设计、创意时尚。在作品中体现色彩创意，创造出更多顺应潮流的中国色彩。

参考文献

1.（瑞士）约翰内斯·伊顿.色彩艺术 [M].杜定宇，译.北京：世界图书北京出版公司，1999.

2.（英）罗杰·沃尔顿.大色彩 [M].韩春明，译.合肥：安徽美术出版社，2004.

3.叶经文.色彩构成 [M].2 版.北京：清华大学出版社，2016.

4.尹继鸣，袁朝晖.色彩设计原理 [M].北京：中国人民大学出版社，2015.

5.（美）保罗·兰芝斯基，玛丽·帕特·费希尔.色彩概论 [M].文佩，译.上海：上海人民美术出版社，2003.

6.赵国志，孙明.色彩设计基础 [M].北京：高等教育出版社，2007.

7.于国瑞.色彩构成 [M].北京：清华大学出版社，2007.

8.辛华泉，张柏萌.色彩构成 [M].武汉：湖北美术出版社，2002.

9.傅爱臣，宋扬.构成形式基础 [M].沈阳：辽宁美术出版社，2011.

10.周至禹.设计基础教学 [M].北京：北京大学出版社，2007.

11.（日）日本色彩研究所.配色手册 [M].刘俊玲，陈舒婷，译.南京：凤凰科学技术出版社，2018.

12.（美）乔安·埃克斯塔特，阿莉尔·埃克斯塔特.色彩的秘密语言 [M].史亚娟，张慧，译.北京：人民邮电出版社，2015.